무인양품 문방구

일러두기

본문의 제품명은 원서의 표기에 따랐으며, 원서와 한국 무인양품에서 판매하는 제품명이 상이한 경우 '낙서장(*연습장)'과 같이 괄호 안 또는 제목 아래에 한국 제품명을 표기했다.

MUJIRUSHI RYOHIN NO BUNBOGU. by G. B. editorial department

Copyright ⓒ G. B. company 2018

All rights reserved.

Original Japanese edition published by G.B.company

Korean translation copyright ⓒ2019 by Book21 Publishing Group

This Korean edition published by arrangement with G.B.company

through HonnoKizuna, Inc., Tokyo, and Eric Yang Agency, Inc

무인양품 문방구

無印良品の文房具。

MUJI
STATIONERY

GB 편집부 지음 | 박제이 옮김

21세기북스

추천사

김규림

배달의민족 마케터, 『뉴욕규림일기』 저자

이 책의 원서를 선물로 건네받은 후 한동안 끼고 다니며 들여다봤다. 사진과 레이아웃만으로도 느껴지는 디테일과 분위기가 참으로 무인양품다워 좋았다. 자세한 내용이 궁금해 사심 담아 소개한 게 인연이 되어 번역본이 출시된다니, 이 소식이 누구보다도 기쁘고 반갑다. 두근거리며 번역본을 읽어보니 이런, 어느 정도 마음의 준비는 했지만 이건 재미있어도 너무 재미있는 게 아닌가! 읽는 내내 무인양품에 달려가고 싶어 어찌나 들썩였는지 모른다.

매일 들여다봐도 질리지 않는 무인양품의 문구들은 나의 책상 위에서도 꽤나 오랫동안 같은 자리를 지키고 있다. 무난함 뒤에 섬세하게 설계된 디테일과 기획자들의 치열한 고민을 읽으며 '어쩐지 좋더라니!' 하며 연신 고개를 끄덕였다. 특별한 이유 없이도 그냥 좋았던 무인양품의 문구들에 대해 좋아할 수밖에 없는 이유를 만날 수 있었다. 이 책을 읽고 나면 누구라도 무인양품의 문구 코너를 그냥 지나칠 수 없을 것이다.

이호정
하오팅캘리, 『나도 손글씨 잘 쓰면 소원이 없겠네』 저자

단순함이 주는 매력에 끌려 하나둘 사 모으다 보니 적지 않은 제품들이 내 책상 구석
구석에 자리 잡고 있는 무인양품의 문구들. 책을 읽으면서 내 책상 위에 있는 익숙한
제품들을 발견해 반갑기도 하고, 이런 제품이 있었나? 하고 몰랐던 제품들을 알게 되
는 재미도 있었다. 무엇보다 이 책을 통한 큰 발견은 그저 심플함으로 승부하는 제품
들이라 생각했는데, 정말 단순하고 작은 제품 하나에도 사용자를 위한 세심한 배려
가 있었다는 점. 또 다른 '무지러'들의 제품 활용법을 훔쳐보는 재미도 쏠쏠했다. 읽
는 내내 매장에 달려가 이것저것 더 사오고 싶은 마음을 누르느라 힘들었던 건 비밀.

무인양품 문방구.

로고도 장식도 전혀 없이 단순하면서도 튀지 않는 색감. 딱 필요한 것만 남긴 뛰어난 기능성. 언뜻 개성 없어 보이는데 'MUJI스러운' 고유의 디자인. 쓰기 편한 데다 치장하지 않은 느낌이 왠지 좋다.

학생 시절, 그런 무인양품의 문구를 가지고 있는 것만으로도 약간은 성장한 듯한 기분이 들곤 했던 이들도 제법 있지 않을까?

무인양품이 탄생한 것은 1980년. 그로부터 불과 1년 후, 문구 제1호인 '메모장'이 탄생했다.

그 긴 역사로 인해 문구는 무인양품 상품 카테고리(패밀리) 중에서 '장남'이라고 불린다고 한다. 현재는 약 500종의 문구가 출시되어, 문구를 좋아하는 이들의 마음을 꼭 잡고 놓아주지 않는다.

아직도 진화를 멈출 줄 모르는 무인양품의 문구. 그 매력을 파헤쳐보았다.

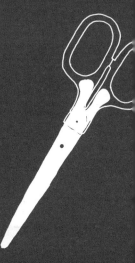

Contents

Chap.2
쓰다

무인양품의 문구이기에 자기만의 사용법을 고집할 수 있다.
'무지러'들에게 활용 비결을 들어보았다.

Contents

Chap.3

수납하다

문구를 사용한 후에는 잃어버리지 않도록 수납해야 한다.
데스크톱용 수납용품을 소재별로 살펴보자.

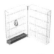

Chap.4

즐기다

문구의 개발 과정이나 디자인, 소재, 크기 등.
알면 알수록 더욱 재미있고 더욱 좋아질 것이다.

Chap.1

고르다

30년 이상 사랑받아온 스테디셀러부터 히트 제품까지. 무인양품을 대표하는 문구 20점을 엄선하여 개발 담당자에게 탄생 비화를 들어보고 그 매력을 파헤쳤다.

취재·집필

간 미사토(菅 未里)

문구 소믈리에. 대학 졸업 후 문구에 대한 애정이 더욱 깊어진 나머지 잡화점에 취직하여 문구 판매 담당자가 되었다. 현재는 상품 개발, 매장 기획, 집필 등을 한다. 저서로 『문구와 사랑에 빠지다』(요센샤) 『매일이 즐거워지는 반짝이는 문구』(가도카와) 등이 있다.

No.01

재생지 메모 패드

memory pad

Spec / 약 140×100mm·200매
Release / 1981년

그다지 눈에 띄지 않는 아이템이지만 실은 무인양품 탄생 이듬해부터 계속 팔리고 있는 상품이다. 리뉴얼도, 가격 인상도 하지 않았다. 바뀐 것은 제품명뿐이다 (발매 당시에는 '메모장'이었다). 예전에는 유선전화 옆에 두고 쓰는 물건이었지만 지금은 다양하게 활용되고 있다. 눈길을 끄는 것은 절묘한 크기로, 약간 큼지막하다. 나도 메모장을 여럿 가지고 있는데 이렇게 큼직한 메모장이 더 쓰기 쉽다. 하지만 이보다 더 크면 공간을 너무 잡아먹는다. 참으로 절묘한 크기다. 아마도, 그래서 바뀌지 않는 것이리라. 사실 개인적으로는 이 크기로 정착하게 된 경위가 무척 궁금한데, 너무 옛날 일이라 현재의 문구 개발 담당자도 모를 것 같다. 그래서 더 궁금증이 인다.

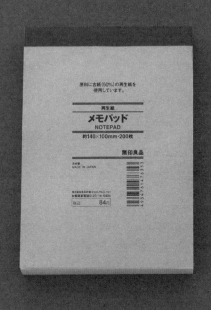

무인양품의 문구

History of 38years

30년 이상 사랑받아온 장수 아이템들

38년이란 세월은 긴가 짧은가. 나는 의외로 짧다고 느낀다. 내가 문구에 흥미를 보일 무렵에 이미 무인양품의 문구는 유명했기 때문이다. 알루미늄 펜 케이스나 종이 통에 든 샤프심은 문구를 조금이라도 좋아하는 아이라면 누구나 거치는 통과의례였다. 지금은 어떠려나? 아무튼, 그 최초 시기부터 존재해온 것이 바로 이 메모 패드다. 지금이야 무인양품 매장에 가면 수많은 문구가 진열되어 있지만, 초기에는 그 정도는 아니었을 테니 더욱 소중하다. 재생지 메모 패드를 쓸 때 무인양품 문구의 역사도 함께 느껴보는 건 어떨까?

	연도
'무인양품' 탄생	1980
세이유의 PB로서 식품 31종, 가정용품 9종, 총 40종을 판매.	
의류 판매 개시	1981
의류가 더해져서 제품 종수 100종을 넘기다.	
	1982
아오야마에 직영 1호점을 오픈	1983
6월, 아오야마에 첫 노면점을 오픈하여 화제를 모았다. 10월에는 오사카에 2호점 출점.	
무인양품 사업부 발족	1985
세이유 사내에 무인양품 사업부를 설치하여 일본 전국 출점을 전개하다.	
	1986
(주)양품계획 설립	1989
무인양품 사업부에서 독립하여 (주)양품계획을 설립하다. 이때 아이템 수는 1,452종이었다.	
런던에 'MUJI WEST SOHO' 출점	1991
영국 리버티사와 제휴(1997년 해제)하여 첫 해외 매장을 열다.	
	1992
가정용 전자제품 탄생	1995
'지극히 평범하지 않은 가전'이라는 카피로 냉장고, 세탁기, 청소기 등을 발매.	
	1998
무인양품 20주년	2000
도쿄 유라쿠초와 오사카 난바에 대형 매장 탄생	2001
미국 뉴욕에 출점	2007
현재, 약 500종의 문구를 취급	2018

● '메모장' 출시

② '크래프트 노트·봉투' 출시

③ '낙서장(*연습장)' 출시

'색연필' 출시

④ '샤프심' 출시

⑤ '폴리프로필렌 바인더' 출시

⑥ '알루미늄 카드 케이스' 출시

⑦ '알루미늄 샤프펜' 출시

'폴리프로필렌 엽서 홀더' 출시

⑧ '지관 케이스 색연필' 출시

⑨ '데스크 노트 스케줄' 출시

⑩ '재생지 파일' 출시

①

'재생지 메모 패드'의 조상님.
제품명은 바뀌었지만 80엔이라는
가격, 손바닥만 한 크기는 여전하다.

④

케이스 재질이
플라스틱이던 시절도
있었지만 현재는 종이
재질로 정착했다.

②

당시 무인양품 문구의 재질은
크래프트지가 기본이었다. 표백하지
않아 잘 찢어지지 않는 '크래프트
봉투'는 지금도 판매 중이다.

⑤

속이 희미하게 보이는
소재, 폴리프로필렌.
현재는 바인더나 홀더
외에도 데스크톱
수납용으로도 많이
쓰인다.

③

재생지 느낌에 저렴한 가격이 매력인,
뭐든 자유롭게 쓰고 그릴 수 있는
'재생지 낙서장'은 팬이 많다.

⑧

지관 케이스
색연필은 지금도
인기다. 색연필의
길이가 절반인
제품도 등장했다.

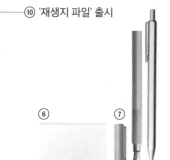

⑥ ⑦

가볍고 튼튼한 알루미늄 소재의
문구들. 세련된 디자인도
인기몰이에 한몫했다.

⑨

'공백이라는 자유'라는 발상으로
탄생하여 날짜도 시각도 쓰여 있지
않은 스케줄러. 이 발상은 현재도
무인양품의 제품에 깃들어 이어져
내려오고 있다.

⑩

출시 당시에는
링식뿐이었다. 현재는
파이프식, 아치식 등
다양한 형태가 있다.

● 발매 당시의 상품 사진
○ 현재의 상품 사진

17

No.02

폴리프로필렌 클리어 케이스

clear case

Spec / A4용·10매입
Release / 1996년 이전

흔히 서류를 끼우는 데 쓰는 '그것'이다. 일반적으로 일본에서는 '클리어 홀더'라고 부르는데 무인양품에서는 왜인지 '클리어 케이스'라고 부른다. 하지만 이 제품명을 몰랐던 이들도 있으리라. 클리어 홀더를 일일이 따지면서 고르는 사람도 거의 없을 테니. 안타깝게도 그 정도로 존재감 없고 주목받지 못하는 문구다. 하지만 클리어 홀더는 사실 제조업체의 고집이 잘 드러나는 문구이기도 하다. 잘 보면 두께나 표면 처리 등 세부적인 사항이 회사마다 다르다. 서류를 넣을 때 찢어짐을 방지하기 위한 장치, 서류를 꺼내기 쉽게 하기 위한 가공 등. 자잘한 아이디어가 잔뜩 들어 있다. 누구나 사용하지만 주목은 거의 받지 못하는 문구다. 하지만 섬세한 아이디어의 보고(寶庫). 그런 무인양품의 클리어 케이스를 자세히 들여다보자.

고작
클리어
케이스,

그래도
클리어
케이스.

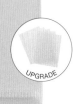

 홈

무인양품의 클리어 케이스

일반적인 클리어 홀더

이음새가 바깥에 있어서 안에 넣은 종이가 걸리지 않는다.

종이가 이음새에 잘 걸린다.

종이를 넣을 때 케이스 아래까지 확실히 들어가서 깔끔하다.

펼쳤을 때 홈으로 힘이 빠져나가 이음새가 잘 찢어지지 않는다.

무인양품 이음새 없음

무인양품의 클리어 케이스는 바깥을 접어서 뒷면에 붙였다. 안쪽에 이음새가 없으니 종이를 넣을 때 걸리지 않는다. 또한 케이스 아래까지 종이가 맞춤하게 들어가니 보기에도 좋다.

일반 이음새 있음

일반적인 클리어 홀더에서 많이 볼 수 있는 형태는 아랫부분에 두 장을 겹쳐서 붙인 것이다. 홀더를 열 때 힘이 들어가 이음새가 잘 찢어진다. 그것을 막기 위해 홈이 들어간 제품이 많다.

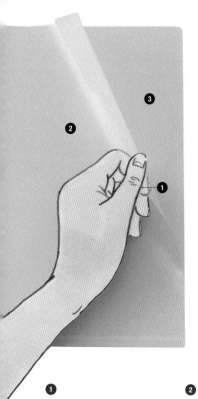

클리어 케이스 하나에도 이렇게 많은 궁리가 담겨 있다니 놀랍지 않은가? 단순한 문구인 만큼 아이디어가 더욱 돋보인다. 밑을 접어서 바깥으로 붙이는 가공은 단연 최고다. 이 가공 덕에 종이가 쏙 들어가니 기분이 좋고 겉보기도 좋은 데다, 튼튼하기까지 하다. 참고로 무인양품의 클리어 케이스 제품 종류는 A5, A4뿐이다. 지금은 B 사이즈(B5와 B4 등)의 종이가 그다지 쓰이지 않기 때문이라고 한다. 클리어 케이스는 평소에 많이 쓰는 데다 가격도 저렴해서 별 생각 없이 아무거나 사기 마련이지만, 조금만 더 신중하게 골라보면 어떨까?

❶ 튼튼한 두께

두꺼워서 튼튼하기에 세워서 수납할 수도 있다. 너무 낭창거리면 세워지지 않으니까.

❷ 반사를 막는 잔주름 가공

자잘한 주름을 넣어서 반투명으로 가공했다. 빛이 반사되어 안이 잘 보이지 않는 현상을 막기 위해서다.

❸ 안쪽은 맨질맨질하게

잔주름은 클리어 케이스 바깥 면에만 넣었다. 안쪽에 가공하면 종이를 넣고 빼기가 불편하니까.

무인양품

무인양품

일반

일반

No.03

아크릴 투명 자

acrylic clear ruler

Spec / 15cm
Release / 1996년 이전

전 세계 아이들이 쓸 수 있도록 가격을 50엔으로 낮췄다는 아크릴 투명 자. 생각보다 살펴볼 부분이 많다. 내 눈을 가장 사로잡은 것은 리뉴얼로 바뀐 눈금 부분. 경사지게 잘려 있는데 그 부분을 1mm 늘린 것만으로 눈금이 더 잘 보이게 되었다(25쪽 참조). 이런 세세한 부분까지 생각하다니! 한편 이 자에 적용된 숫자 폰트, 왠지 낯익지 않은가? 다른 무인양품 제품에도 쓰이는 '무인양품 오리지널 폰트'다. 무인양품 직원들은 이것을 '무지 헬베티카'라고 부른다고 한다. 나는 폰트에도 신경을 쓰는 사람이라 세련되면서도 너무 튀지 않고 눈에도 잘 들어오는 무지 헬베티카가 좋다. 이름의 울림마저 멋지다.

1 2 3 4 5 6 7 8 9 10 11 12 13 14

14 13 12 11 10 9 8 7 6 5 4 3 2 1

경사·폭·서체 등.
치수를 쉽게 재기 위한
궁극의 집합체.

무지 헬베티카…… 이름의 울림이 좋아서 나도 모르게 자꾸만 중얼거리게 된다. 보면 볼수록 훌륭한 폰트다. 아름다우면서 동시에 눈에도 잘 들어오는 폰트는 좀처럼 만들기 어려운 법이다. 무인양품의 제품 여기저기에 쓰이므로 보물찾기하듯 찾아보는 건 어떨까? 사실 '자가 리뉴얼 되었다'는 얘기를 듣고 리뉴얼할 곳이 그렇게 있나 싶었는데, 당치도 않은 생각이었다. 폰트는 물론이고 50엔짜리 자에 이렇게까지 많은 아이디어가 응축되어 있다니! 살펴보는 것이 즐거워질 수밖에. 자는 누구나 갖고 있지만 펜이나 노트와 다르게 주인공은 되지 못하는 문구다. 하지만 실은 수없이 많은 아이디어가 깃들어 있다. 자를 새삼 다시 봐야겠다고 생각했다.

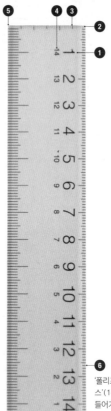

⑥ '폴리프로필렌 안경·소품 케이스'(149쪽 참조)에 맞춤하게 들어가는 크기로 제작했다. 기존 모델보다 숫자가 커져서 잘 보인다.

① 잘 읽히는 서체

깔끔하고 잘 읽히는 서체. 무인양품의 다른 제품에도 쓰인다. 그리고 자꾸 말하는 것 같아 좀 그렇지만 이름의 울림이 좋다. 무지 헬베티카, 무지 헬베티카…….

버개스(bagasse, 사탕수수의 대에서 당분을 짜고 남은 찌꺼기 - 옮긴이) 페이퍼 데스크톱 미니 캘린더

뻐꾸기 시계·대

② 끝에서부터 잴 수 있는 성인 배려형

아이들은 자 끝에서부터 선을 긋는 것을 어려워하기에 여백이 있는 자가 많은데, 사실 뭔가를 잴 때는 여백이 없어야 더 편하다. 무인양품의 자는 여백이 없다.

무인양품
끝에서 눈금이 시작된다

일반
숫자 0 옆에 여백이 있다

새 모델
옆에도 눈금이 있다.

기존 모델
모눈이 새겨져 있다.

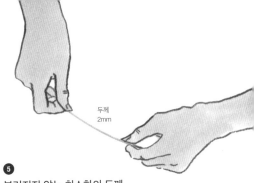

두께
2mm

❸ 똑바로 그리기 위한 눈금

기존 모델에 새겨져 있던 모눈은 똑바로 선을 긋기 위한 기준이었다. 하지만 리뉴얼하면서 1cm마다 숫자를 넣자 오히려 이 무늬가 방해가 되었다. 그래서 모눈을 지우는 대신 측면에 5mm마다 눈금을 넣었다고 한다.

OTHER ITEM

1 2 3 4 5 6 7 8 9 10 11 12 13 14

양면에 눈금을 그려 넣은 보기 편한 자(*보기 편한 자)

투명도를 추구한 아크릴 투명 자와는 정반대의 발상에서 탄생한 자다. 숫자를 읽기 쉽게 만들기 위해서 투명이 아니라 새까맣게 만든 것이다. 심지어 앞뒤 양면에 눈금이 있어서 한쪽은 오른손잡이, 다른 한쪽은 왼손잡이가 쓸 수 있다.

❹ 좌우 양쪽에서 잴 수 있는 눈금

요새는 아이가 왼손잡이여도 교정하지 않으므로 중요한 요소다. 왼손잡이라도 편하게 쓸 수 있는 왼손잡이용 문구도 늘고 있다.

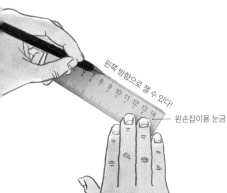

왼쪽 방향으로 잴 수 있다!

왼손잡이용 눈금

❺ 부러지지 않는 최소한의 두께

사실 자의 두께란 게 꽤 까다로운 요소다. 물론 두꺼울수록 튼튼하다. 하지만 그러면 깜짝 놀랄 만큼 무거워진다. 그런 점에서 2mm는 무척 절묘한 두께다.

❻ 잘 보이는 눈금

연구 끝에 경사 부분을 1mm 늘렸다. 경사 부분의 길이가 2mm면 눈금이 도중에 굽은 듯 보이지만 3mm면 눈금이 끝까지 똑바로 보인다.

새 모델 | **기존 모델**

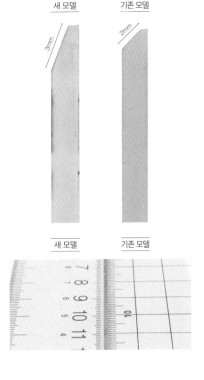

3mm | 2mm

새 모델 | **기존 모델**

No.04

재생지 주간지 4컷 노트·미니

four-panel notebook

Spec / A5·88매
Release / 2005년 8월

무인양품의 오리지널 노트 하면 바로 이 제품 아닐까?
내가 고등학교 다닐 무렵에는 이미 큰 인기였던 것
으로 기억한다. 이 노트의 특징은 4컷 프레임만 그려
져 있는 것이다. 당시에는 이렇듯 형식이 정해진 노트
가 없었다. 지금은 그런 노트가 많이 나와 있다. 하지
만 형식이 정해진 노트를 고등학생이 감당할 만한 가
격에 출시한 회사는 무인양품이 처음이다. 형식은 때
로 제약이 되기도 하지만 글자나 그림을 그릴 때 도움
이 되기도 한다. 가로줄이나 도트가 그런 예다. 그렇다
면 4컷 프레임은 어떻게 활용할 수 있을까? 바로 그것
이 이 노트의 재미있는 부분이다. 물론 만화를 그리기
에도 좋지만, 그 밖에도 다양한 사용법이 있을 터…….
상상력을 마구 자극하는 노트다.

'냉각기'에 태어난 걸작 노트.

2000년대 초반, 무인양품의 문구 매출이 떨어진 '냉각기'가 있었다고 한다. 그때 어떻게든 상황을 만회해보고자 만들어낸 것이 이 노트였다. 우선 크기나 종이, 제본 방법 등 다양한 종류가 있는 '책'의 특징을 활용한 노트가 있으면 재미있지 않을까 하는 아이디어에서 출발했다. 그래서 4컷 노트 외에도 문고본 노트나 주간지 노트, 단행본 노트, 그림책 노트(*그림 노트) 등이 탄생했다. 작은 도전으로 만들어진 이 노트가 의외로 큰 인기를 끌었다. 특히 애니메이션이나 만화를 좋아하는 사람들에게 열렬한 지지를 받고 있다고. 현재 4컷 노트는 기간 한정으로 판매하는데, 판매가 시작되었다는 정보가 퍼지면 금세 완판될 정도로 인기가 뜨겁다. 이런 인기 제품을 평소에 판매하지 않는다는 점이 대단하다. 의욕이 넘쳐서 너무 많이 만들었다가 희소가치가 떨어져서 재고만 산더미로 쌓이는 흔한 패턴에 빠지지 않을 테니까.

애니메이션을 좋아하는 사람들에게 인기가 아주 많은 4컷 노트

바지 주머니에 들어가는 문고본 노트는 일본 할아버지들에게 인기

출판물과 같은 종류의 종이·제본법으로 만들어진 노트.

중철 제본

**재생지 주간지 노트·
미니**
약 210×148mm
A5·88매
※ 현재는 판매 종료

주간지 4컷 노트·미니
약 210×148mm
A5·88매

무선 제본

재생지 단행본 노트
약 195×137mm
184매

재생지 문고본 노트
약 148×105mm
144매
※ 현재는 50매

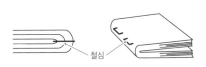

철심

반으로 접은 종이를 여러 장 겹친 후 그 부분에 철심을 박아 제본한다. 이 방식은 책이 잘 펼쳐지는 것이 강점이다. 잡지나 팸플릿 등은 중철 방식을 쓴다.

접착제

철심 등을 쓰지 않고 접착제로 종이를 붙여 고정하는 방법이다. 이른바 '책', 즉 문고본이나 소프트커버 책 대부분은 이 방법으로 만들어진다.

문구를 좋아하는 사람에게 4컷 노트처럼 소재감이 있는 종이는 필기구와의 조화도 즐길 수 있으므로 고집하고 싶은 포인트다.

마치 책처럼 단면이 고르지 않은 느낌이 매력 포인트다. 가름끈을 달기 위해 윗부분을 깔끔하게 자를 수 없었다고 한다(발매 당시).

No.05

식림목 페이퍼 뒷면에
잘 비치지 않는 노트 5권 세트

*뒷면 배김이 적은 노트

anti show-through notebook

Spec / B5·30매·6mm 가로줄·백크로스 5색
Release / 1996년 이전

무인양품의 고집이 응축된 문구다. 예전 문구 담당자
가 종이 질이나 가로줄의 농도 등 세세한 부분의 품질
을 이따금 체크할 정도로 열성이라고 한다. 현재 모델
은 3대째인데 이전 모델은 '형광펜이 뒷면에 비쳐서
공부용으로는 적합하지 않다'는 학생들의 의견도 있
었다고 한다. 하긴, 학생들은 형광펜을 쓰기 마련이니
까. 그래서 당시 개발팀 부장의 딸과 그녀의 친구들에
게 의견을 물어가며 연구와 개량을 거듭한 끝에 도달
한 것이 지금의 종이다. 상품명 그대로 뒷면에 잉크가
비치지 않게 되었다. 내지는 식림목(자연적으로 자란
나무가 아니라 인위적으로 숲을 조성하여 키운 나무-
옮긴이) 페이퍼를 이용해 만든 무인양품 오리지널 종
이를 썼다. 표지는 봉투 등의 폐지로 만든 크래프트지
로, 이 또한 무인양품 오리지널이다. 명실상부 무인양
품을 대표하는 노트라 하겠다.

오리지널 무지 컬러 5색이 'MUJI스러움'을 자아낸다.

재미있는 것은 백크로스에 쓰인 다섯 가지 컬러다. 왜 재미있느냐고? 왜 이 색으로 정착했는지 내부 관계자 누구도 모르기 때문이다. 가부키의 전통 색에서 따왔다는 설이 있기는 하지만 여전히 의문은 남는다. 하지만 무인양품에 이런 도시 전설(?)이 있다니, 문구 개발이 얼마나 오랜 역사를 지니는지 알고도 남음 직하다. 리버서블 노트는 아니지만, 표지 또한 오른쪽에서 펼치든 왼쪽에서 펼치든 상관없게 되어 있다. 다만 어느 쪽에서 쓰기 시작했는지 모르면 곤란하므로 백크로스의 폭이 앞뒤로 다르다. 노트를 앞부터 쓰기도 하고 뒤부터 쓰기도 하는 나 같은 사람에게는 고마운 부분이다. 나는 이 노트를 중학생 시절에 애용했는데 개발자가 이렇게 세심한 부분까지 신경 쓴 줄은 미처 알지 못했다.

❶

백크로스
'THE MUJI COLOR'를 입힌 노트 등

흔히 보는 일본 교과의 이미지 컬러와는 또 다른, 이 노트를 특징짓는 신기한 색. 가부키의 전통 색을 따왔다는 설이 있지만, 진실은 알 수 없다.

일반적인 교과의 컬러					
	빨강	노랑	초록	파랑	보라
	↓	↓	↓	↓	↓
	국어	영어	이과	수학	사회
무인양품의 컬러					

❷

표지
비슷한 듯 다른 크래프트지

무인양품의 다른 상품과 색을 맞추기 위해 봉투 폐지 이외의 소재도 조합하는 등 세심하게 조정했다. 무인양품의 크래프트지는 결이 곱고 약간 붉은 기를 띠는 것이 특징이다.

무인양품 　　 일반

좁다

❶ ❷

넓다

UPGRADE

무인양품

일반

3

3
줄 색
약간 연한 것이 포인트

복사했을 때 가로줄까지 복사되면 눈에 거슬리므로 일부러
색을 연하게 했다고 한다. 하지만 지금은 복사기의 성능이
좋아져서 복사가 된다고.

3

4
종이 질
뒷면에 비치는 스트레스가 없다

형광펜은 종이 뒷면에 잘 비치곤 한다. 하지만 학생들에
게 형광펜은 필수품이기에 이 문제는 반드시 해결해야 했
다. 꽤 연구를 거듭한 끝에 2013년, '뒷면에 잘 비치지 않는
노트'라는 이름으로 드디어 리뉴얼에 성공했다.

5
종이 색
눈이 피곤하지 않은 베이지색

종이 색은 백색도를 낮추었다. 종이가 너무 희면 눈이 부시
므로 약간 베이지색을 띠도록 조정했다고 한다.

No.06

마그넷 바

bar magnet

Spec / 약 W19×D0.4×H3cm
Release / 2017년 10월

인기 제품이다. 일주일에 약 3,000개가 팔려 나간다고 하니 놀라울 따름이다. 화이트보드나 냉장고에 붙여서 종이를 고정하는 용도로 쓰이는데, 윗부분 틈새에 작은 물건을 넣는 도구(펜 포켓 등)를 걸 수도 있다. 아니 사실 후자가 더 메인이다. 재미있는 것은 개발하게 된 경위다. 우선 무인양품 본사를 리노베이션하면서 가방처럼 들고 다닐 수 있는 손잡이가 달린 파일박스를 만들게 되었다. 그러다 그 파일박스에 거는 작은 통을 개발하게 되었고, 이걸 다시 화이트보드에 붙일 수 있게 하려면……. 이렇듯 실로 복잡다단한 길을 걸은 끝에 이 제품이 탄생한 것이다. 자세한 것은 다음 페이지에서 소개하겠지만, 탄생하기까지 매우 독특한 배경이 있는 문구라 하겠다.

편리함을 추구하다 보니 탄생한 바.

시작은 손잡이가 달린 파일박스(손잡이 부착 파일박스)였다. 회사 안에서 회의실 등으로 이동할 때 자료를 모아서 옮기는 데 편리한 아이템이다. 그 후, 손잡이가 달린 파일박스에 걸 수 있는 작은 통이 탄생한다. 과연 고개가 끄덕여진다. 회의에서는 펜 등의 자잘한 문구도 필요하니까.

하지만 편리함 추구는 아직 끝나지 않았다. 회의라는 말을 듣고 화이트보드를 떠올렸는지 어쨌는지는 모르지만, 이 작은 통을 화이트보드에 붙일 수 있게 만들면 어떻겠냐는 의견이 나왔다. 그러려면 아이디어가 필요했다. 통 본체에 마그넷을 붙여도 되지만 그러면

들고 다니다	걸다

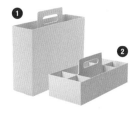

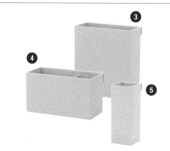

❶ 폴리프로필렌 손잡이 부착 파일박스·
스탠더드 타입·화이트그레이
약 W10×D32×H28.5cm

❷ 폴리프로필렌 수납 캐리어
박스·와이드·화이트그레이
약 W15×D32×H8cm

❸ 폴리프로필렌 파일박스용·포켓
약 W9×D4×H10cm

❹ 폴리프로필렌 파일박스용·칸막이 포켓
약 W9×D4×H5cm

❺ 폴리프로필렌 파일박스용·펜 포켓
약 W4×D4×H10cm

무인양품 본사가 리노베이션할 때 '사내에서 쓰기에 부족함 없는 아이템을 만들자'는 취지에서 개발된 것이 이 제품이다.

파일박스와 함께 펜이나 자 등의 자잘한 문구도 함께 가지고 다닐 수 있도록 걸 수 있는 포켓 시리즈가 탄생했다.

통만 필요한 사람에게는 마그넷이 거추장스러워진다. 이런 시행착오 끝에 마그넷 바를 제작하여 화이트보드에 붙이고 그곳에 통을 걸기로 한 것이다.

이 마그넷 바는 통을 걸 수 있을 뿐 아니라 화이트보드에 붙여서 종이를 끼울 수도 있다. 재미있는 것은 바를 누르면 종이를 빼낼 수 있는 독자적인 만듦새다. 통을 걸기 위한 홈 덕분에 바 윗부분을 누르면 지렛대 원리로 바 아랫부분이 뜨게 된다. 더욱이 바를 두 종류의 펜 포켓을 걸 수 있는 길이로 만들었더니 A4 용지를 끼우는 데 맞춤한 크기가 되었다. 사무용품 같지 않은 디자인도 훌륭하다. 본체 두께가 얇은 것에도 감탄하게 된다.

붙이다	끼우다

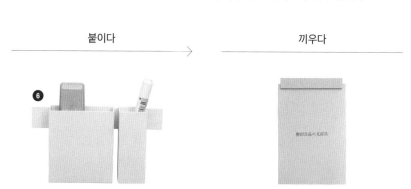

6 마그넷 바
약 W19×D0.4×H3cm

바의 아랫부분에 마그넷을 붙여서 윗부분에 있는 홈에 포켓을 건다. 바가 두꺼워지면 홈도 커져서 포켓이 떨어지기 쉬우므로 최대한 얇게 제작했다.

위쪽 홈 부분을 누르면 바의 아랫부분이 뜬다. 그 사이에 종이를 끼울 수 있는 것이다. 폭은 19cm. 우연히도 A4 용지가 보기 좋게 들어가는 크기가 되었다.

No.07

버개스 페이퍼 패밀리 캘린더

family calendar

Spec / A3·5인용
Release / 2007년 10월

궁금했던 물건 중 하나다. 일정란이 5등분 되어 있어서 최대 다섯 명까지 각자의 일정을 적어 넣을 수 있다. 그러면 '다음 주 일요일은 모두 일정이 비어 있구나' 하고 모두의 일정을 한눈에 파악할 수 있다. 최근에는 이런 캘린더가 여러 회사에서 나오는데, 이런 걸 맨 처음 생각해낸 사람은 도대체 누구인지 궁금했다. 답은 무인양품이었다. 2007년, '우리 집 매니저'인 엄마가 가족의 일정을 쉽게 파악하라고 만들어진 제품이라고 한다. 실제로 무인양품의 각종 캘린더 중에서 가장 많이 팔렸다고. 역시 수요가 있었던 모양이다. 또한 일정란이 다섯 칸인 이유는 현실적으로 5인 가족 정도가 최대이리라는 이유에서라고.

2018

4

3							
M	T	W	T	F	S	S	
				1	2	3	4
5	6	7	8	9	10	11	
12	13	14	15	16	17	18	
19	20	21	22	23	24	25	
26	27	28	29	30	31		

5						
M	T	W	T	F	S	S
	1	2	3	4	5	6
7	8	9	10	11	12	13
14	15	16	17	18	19	20
21	22	23	24	25	26	27
28	29	30	31			

1	SUN
2	MON
3	TUE
4	WED
5	THU
6	FRI
7	SAT
8	SUN
9	MON
10	TUE
11	WED
12	THU
13	FRI
14	SAT
15	SUN
16	MON
17	TUE
18	WED
19	THU
20	FRI
21	SAT
22	SUN
23	MON
24	TUE
25	WED
26	THU
27	FRI
28	SAT
29	SUN
30	MON

캘린더의 트렌드는 '보는 것'에서 '적는 것'으로.

당연한 사실이지만 캘린더는 원래 날짜를 확인하기 위한 물건이었다. 지금도 마찬가지라고? 아니다. 지금은 일정을 적어 넣기 위한 물건이 아닐까? 아마도 내 말에 동의하리라. 캘린더라는 물건의 역할이 점점 변한 것이다. 사진을 보기 바란다. 무인양품의 캘린더도 그런 변천을 거쳐왔다. 처음에는 잘 보이느냐가 중요했지만, 서서히 사용자가 뭔가를 적어 넣는 상황을 상정하게 되었다.

재미있는 것은 버개스 페이퍼 패밀리 캘린더는 월요일부터 시작한다는 점. 보통 캘린더는 일요일부터 시작한다. 외국에서는 일주일이 월요일부터 시작된다는 이유에서 그렇게 했다고. 실제로 스케줄러가 거의 월요일부터 시작하는 점을 생각하면 실용적이다.

보다
재생지 크래프트 캘린더·중
※ 기간 한정 출시
과거 문구의 소재는 크래프트지가 주를 이루었다. 방 안에 두었을 때 튀지 않지만, 숫자가 잘 안 보이는 단점도 있었다.

보다
재생지 데스크톱 잘 보이는 캘린더
2011년 10월 출시
※ 현재는 판매 종료
칸에 가득 차도록 숫자가 쓰여서 잘 보이는 것을 중시한 캘린더. 종이가 검정색이라면 숫자가 더욱 눈에 띄기 마련이다.

적다
버개스 페이퍼 캘린더·대
2001년 11월 출시
현재도 매년 잘 팔리는 기본 캘린더. 숫자뿐 아니라 일정을 적어 넣을 수 있는 공간이 마련되어 있다.

적다
버개스 페이퍼 패밀리 캘린더
2007년 10월 출시

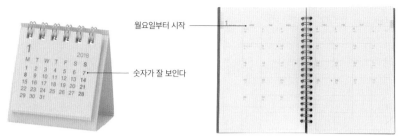

월요일부터 시작

숫자가 잘 보인다

버개스 페이퍼 데스크톱 미니 캘린더

폴리프로필렌 커버 먼슬리 위클리 스케줄러·A5 빨강·고무 밴드 부착형

❶

재질

희고 또렷한 버개스 페이퍼

버개스란 설탕을 만들 때 사탕수수를 짜내고 남은 찌꺼기다. 이 대량으로 나오는 버개스를 유용하게 활용한 종이가 바로 버개스 페이퍼다. 또렷한 흰색이라 멀리서도 숫자가 잘 보인다. 버개스 페이퍼는 무인양품의 다른 캘린더에도 사용되고 있다.

❷

디자인

일주일은 월요일부터 시작한다

캘린더는 일요일부터 시작하는 것이 많은데, 이 패밀리 캘린더는 스케줄러와 마찬가지로 월요일 시작(일요일과 월요일 사이의 선을 약간 굵게 하여 구별하고 있다). 참고로 무인양품의 스케줄러도 월요일 시작인 제품이 더 잘 팔린다고 한다.

❸

디자인

가족 다섯 명분의 일정을 적어 넣을 수 있다

'일요일은 가족 모두 일정이 비어 있다!'는 사실이 한눈에 들어온다.

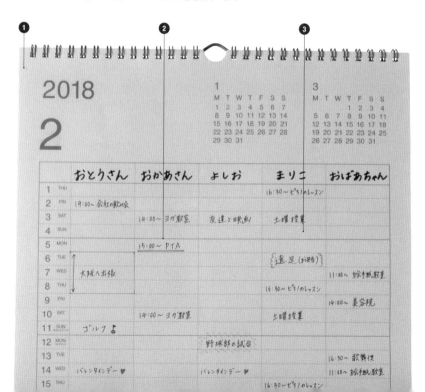

No.08

전자계산기

calculator

Spec / 12자리·알루미늄(BO-192)
Release / 2000년 이전

이건 살 수밖에. 원래 전자계산기에는 그다지 관심이 없었는데, 무인양품의 계산기만큼은 내 마음을 사로잡았다. 어디에 그렇게 끌렸느냐고? 바로 버튼을 누를 때의 감촉이다. '그다지 관심이 없다'면서 전자계산기를 스무 개 가까이 가지고 있는데, 정말로 저마다 버튼의 감촉이 천차만별이다. 두께와 형태는 물론 버튼 그 자체도 다르다. 컴퓨터용 키보드도 마찬가지이리라. 이 무인양품 계산기의 버튼은 예전 컴퓨터의 키보드처럼 높이가 있고 묵직하게 눌린다. 그 느낌이 좋다. 스마트폰에 계산기가 들어 있는 요즘 같은 시대에 '전자계산기가 굳이 필요해?'라고 생각하는 분도 많으리라. 그러나 오로지 계산을 위해 만들어졌기에 무척 편리한 데다 보기도 편하다.

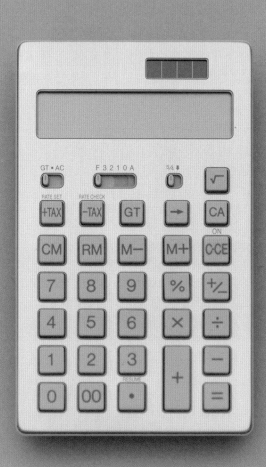

가격이 비싼 만큼 편리함뿐 아니라 제작자의 고집이 깃들어 있다.

무인양품에서는 앞서 42쪽에서 소개한 2,000엔짜리 계산기가 최초로 출시되었다. 하지만 '가격이 좀 비싼가?' 싶어서 1,000엔짜리 계산기도 내놓았다고 한다. 자릿수가 같고 크기는 거의 같지만 본체의 소재가 다르다. 전자는 알루미늄이지만 후자는 플라스틱이다. 1,000엔짜리 계산기는 가정에서 평소에, 2,000엔짜리 계산기는 매장에서 일하는 점원 등이 일터에서 애용한다고 한다. 대형 계산기는 판매업에 종사하는 사람에게 무척 중요한 물건이다. 가격을 계산할 뿐 아니라 그 가격을 손님에게 보여줄 때도 쓰니까. 그래서 숫자가 잘 보이는지에도 신경을 썼다고 한다. 그 외에도 무인양품의 전자계산기는 몇 가지 종류가 있는데 주목할 부분은 버튼의 배치다. 주로 한 손으로 쥐고 쓰는 일이 많은 소형 계산기와 테이블에 놓고 쓰는 대형 계산기는 각 상황에서 누르기 쉽도록 만드느라 버튼 배열을 달리했다.

계산기 12자리
1,000엔

개발 담당자의 오리지널 계산기. 2,000엔 계산기의 본체와 검정 계산기의 버튼을 조합했다고. 세련되고 멋지다!

계산기 12자리·흰색

계산기 10자리·흰색

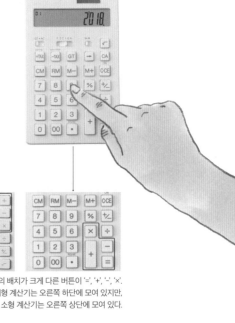

대소 사이즈의 배치가 크게 다른 버튼이 '=', '+', '-', '×'. 대형 계산기는 오른쪽 하단에 모여 있지만, 소형 계산기는 오른쪽 상단에 모여 있다.

2,000엔짜리 전자계산기의 역사·구조

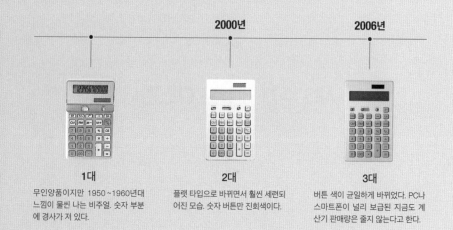

2000년

2006년

1대
무인양품이지만 1950~1960년대 느낌이 물씬 나는 비주얼. 숫자 부분에 경사가 져 있다.

2대
플랫 타입으로 바뀌면서 훨씬 세련되어진 모습. 숫자 버튼만 진회색이다.

3대
버튼 색이 균일하게 바뀌었다. PC나 스마트폰이 널리 보급된 지금도 계산기 판매량은 줄지 않는다고 한다.

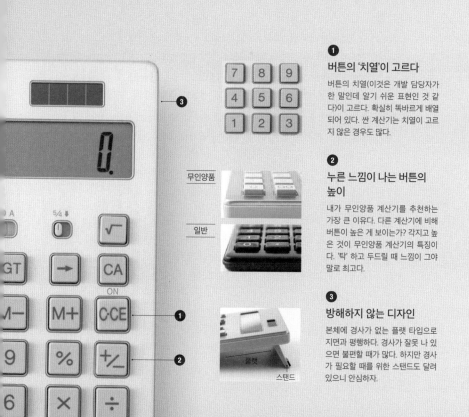

① 버튼의 '치열'이 고르다

버튼의 치열(이것은 개발 담당자가 한 말인데 알기 쉬운 표현인 것 같다)이 고르다. 확실히 똑바르게 배열되어 있다. 싼 계산기는 치열이 고르지 않은 경우도 많다.

무인양품

일반

② 누른 느낌이 나는 버튼의 높이

내가 무인양품 계산기를 추천하는 가장 큰 이유다. 다른 계산기에 비해 버튼이 높은 게 보이는가? 각지고 높은 것이 무인양품 계산기의 특징이다. '탁' 하고 두드릴 때 느낌이 그야말로 최고다.

③ 방해하지 않는 디자인

본체에 경사가 없는 플랫 타입으로 지면과 평행하다. 경사가 잘못 나 있으면 불편할 때가 많다. 하지만 경사가 필요할 때를 위한 스탠드도 달려 있으니 안심하자.

플랫

스탠드

No.09

ABS 수지 테이프 디스펜서

tape dispenser

Spec / W15.5×D5×H8.5cm
Release / 2017년 11월

갑자기 마니악한 시점을 들이대는 것 같아 죄송하지만, 이 제품에서 가장 대단하다고 생각하는 것은 전용 종이 상자에 넣었을 때 콤팩트하다는 점이다. 무슨 말이냐고? 이제부터 자세히 설명하겠지만 테이프를 끼우는 릴이 본체 안에 쏙 들어가도록 만들어져 있다는 소리다. 나는 원래 잡화점에서 판매 사원으로 일했기에 창고에서 자리를 차지하지 않는다는 것이 얼마나 위대한지 몸소 체험했다. 이 제품에는 그런 점에서 주목할 만한 아이디어가 무척 많이 집약되어 있다. 테이프를 당겼을 때 본체가 움직이지 않으려면 어떻게 해야 하는가, 테이프를 쉽게 꺼내려면 어떤 형태로 만들어야 하는가……. 이 단순한 형태를 실현하기까지 엄청난 시행착오를 거친 것이다. 그러면 이제부터 하나하나 살펴보자.

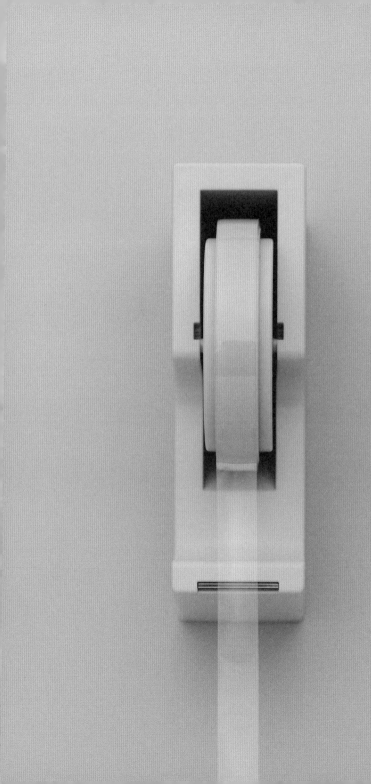

상식을 뒤엎는 테이프 디스펜서.

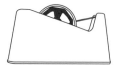

**기존의
테이프 디스펜서**

잘 움직인다
한 손으로 테이프를 당기면 본체도
곧잘 움직인다.

크다
무게를 더하다 보면 아무래도 본체
가 커진다.

촌스럽다
디자인보다도 기능성을 중시한 사다
리꼴 본체.

위험하다
날이 뾰족한 톱니로 되어 있어 손을
다치기도 한다.

**❶
무게
움직이지 않는 비밀은
시멘트를 채워 넣은 릴**

기존 모델
플라스틱 릴

새 모델
시멘트를 채운 릴

본체뿐 아니라 릴에도 시멘트를 넣
어서 책상에 두고 한 손으로 테이프
를 당겨도 움직이지 않는 무게를 실
현했다. 참고로, 움직이지 않기 위해
필요한 최저 무게는 950g. 원래라면
중량을 벌기 위해 본체를 크게 만들
어야 하지만 그렇게 하지 않고 릴을
무겁게 만듦으로써 본체 크기를 줄
일 수 있었다고.

**❷
크기
수납 용품에
딱 맞는 크기**

12cm

16cm

**ABS 수지 뚜껑이 되는 트레이·
1/4·A6**

ABS 수지 데스크톱 수납 시리즈
(159쪽 참조) 중 A6 트레이에 딱 들
어가는 크기다. 나도 무인양품 수납
시리즈만 쓰는데, 문구가 깔끔하게
들어가서 기분이 좋기 때문이다.

1950~1960년대 사무실에 흔히 놓여 있곤 했던 촌스럽고 투박한 테이프 디스펜서. '저 모
양을 바꾸고 싶어!'서 개발이 시작되었다고 한다. 물론 그 시절 테이프 디스펜서도 나름 귀
엽다고 생각하지만, 요즘 사무실에 두면 약간 어울리지 않는달까. 그래서 시대에 맞춤한
디자인으로 바꾸고자 했는데 막상 해보니 생각보다 큰일이었다고. 말로 하면 '깔끔해졌
다' 한마디인데, 그것을 실현하기 위해 이렇게까지 아이디어를 쥐어짜내야 했던 것이다.

❸
날
톱니 날이 아니라
매끈한 안전 날

→

기존 모델
톱니 날

새 모델
매끈한 날

흔히 보는 들쭉날쭉한 톱니 날이 아니라 자르는 부분이 매끈해진 날을 도입. 자르는 부분은 중요하다. 톱니 모양이 싫어서 일부러 테이프를 가위로 자르는 사람도 있을 정도니까.

❹
높이
계단식 홈으로
평평해진다

→

계단식 홈

46쪽에서 말한 게 바로 이거다! 전용 종이 상자에 넣을 때 릴이 콤팩트하게 들어가도록 홈을 판 것이다. 심지어 테이프를 넣으면 릴이 본체에 들어가지 않게 설계되어 있다.

무인양품의
테이프 디스펜서

움직이지 않는다
테이프를 당겨도 움직이지 않는다.

콤팩트
릴을 무겁게 만들어 본체의 크기를 줄였다.

안전
매끈한 날은 안전에도 기여하는 바가 크다.

쏙

❺
디자인
손을 넣기 쉬운
궁극의 오목함

테이프를 쉽게 뺄 수 있도록 오목한 부분의 형태도 고민했다. 이 형태로 굳어지기까지 약 100개의 시제품을 만들었다고 한다! 형태가 단순할수록 만들기는 어려운 법이니까.

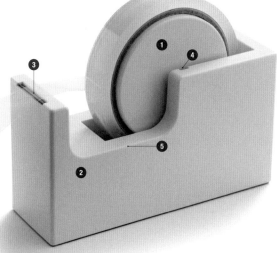

No.10

북마크 씰 5색 세트

bookmark seals

Spec / 레드·옐로·블루·그레이·그린
Release / 2008년 9월

끈 북마크에 씰(스티커)을 붙여서 책이나 노트 뒤에 붙일 수 있도록 한 물건이다. 아이디어는 지극히 단순하지만 타사에서는 볼 수 없는 제품이다. '커스터마이징'을 좋아하는 스케줄러 사용자에게 인기라고 한다. 많이 알려져 있지 않은 사실이지만 원래 북마크에는 약간 특수한 끈이 사용된다. '제본용품'이라는 특수 장르이므로 파는 곳이 거의 없다. 아마도 일반 문구점에서는 살 수 없으리라. 그러므로 이 제품은 귀하다. 나라면 역시 스케줄러에 쓸 것 같다. 북마크가 붙어 있지 않은 스케줄러도 많으니까. 그 외에도 두꺼운 노트에 붙이면 편리하다. 종이 북마크를 사용하는 방법도 있지만 잘 떨어지므로 끈이 더 마음 편하다. 게다가 끈이 있으면 왠지 문고본 책 같아서 멋지니까(일본 문고본에는 대부분 가름끈이 달려 있다-옮긴이).

있을 것 같지만 없는,
필요 없을 것 같지만
있으면 편리한 물건.

notebook

북마크

2000년대 초반, 노트가 잘 팔리지 않던 시기에 문구 개발팀에서 '노트에 북마크를 달면 어떨까요?' 하는 의견이 나왔다고 한다. 타사에는 없는 개성을 드러내기 위해서였는지도 모르지만 '보통 노트에는 북마크가 필요 없지 않나?'라는 이유로 받아들여지지 않았다고. '그렇다면 북마크만 개별 상품으로 판매하자'는 이야기가 나왔고, 그렇게 탄생한 것이 바로 이 제품이다. 씰 부분을 노트에 딱 붙이기만 하면 북마크가 달린 노트가 된다. 북마크가 두 줄로 되어 있는 것은 일반적으로 스케줄러의 북마크가 두 줄이라는 데서 착안했기 때문이라고. 앞서 말했듯, 끈으로 된 북마크는 좀처럼 살 수 없으므로 노트 뒤에 쉽게 붙일 수 있는 이 제품은 참으로 훌륭하다. 개인적으로 재미있다고 생각하는 점은 상품명이 '북마크 씰'이라는 것이다. 주인공은 어디까지나 씰이다. '씰 북마크'라고 해도 좋을 것 같은데…….

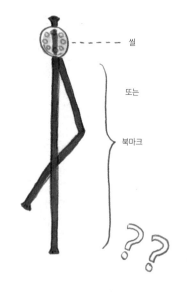

씰

또는

북마크

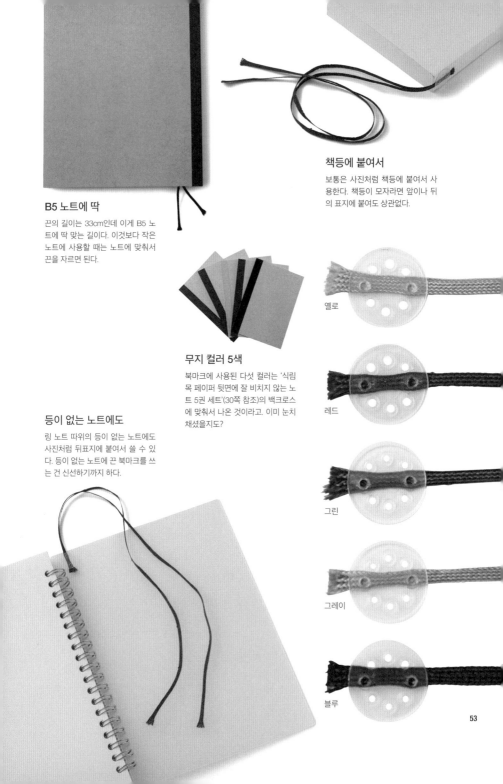

B5 노트에 딱

끈의 길이는 33cm인데 이게 B5 노트에 딱 맞는 길이다. 이것보다 작은 노트에 사용할 때는 노트에 맞춰서 끈을 자르면 된다.

책등에 붙여서

보통은 사진처럼 책등에 붙여서 사용한다. 책등이 모자라면 앞이나 뒤의 표지에 붙여도 상관없다.

무지 컬러 5색

북마크에 사용된 다섯 컬러는 '식림 목 페이퍼 뒷면에 잘 비치지 않는 노트 5권 세트'(30쪽 참조)의 백크로스에 맞춰서 나온 것이라고. 이미 눈치채셨을지도?

옐로

레드

그린

그레이

등이 없는 노트에도

링 노트 따위의 등이 없는 노트에도 사진처럼 뒤표지에 붙여서 쓸 수 있다. 등이 없는 노트에 끈 북마크를 쓰는 건 신선하기까지 하다.

블루

53

No.11

왼손잡이도 사용하기 편리한
커터 칼

cutter for both handed

Spec / 길이 약 13cm
Release / 2014년 7월

지금은 왼손잡이도 편하게 쓸 수 있는 문구가 다양하
게 나와 있는데, 커터 칼도 예외 없이 왼손잡이 수요가
있는 물건이다. 일반적인 커터 칼은 표면에 슬라이드
가 있는데 이것은 오른손잡이가 쥐었을 때 엄지로 조
작하는 것을 전제로 한 것이라 왼손잡이는 불편하다.
그래서 이 왼손잡이'도' 사용하기 편리한 커터 칼이 탄
생한 것이다. 중요한 것은 왼손잡이 전용이 아니라는
점. 좌우 양용이다. 왼손잡이든 오른손잡이든 날을 뒤
집으면 쓸 수 있도록 만들었다. 어느 쪽 손을 쓰느냐에
따라 날의 방향을 바꾸면 된다. 이 아이디어 참 기막히
다. 하지만 이 커터 칼의 문제는 날의 방향만 바꾼다고
해결되지 않았다. 또 다른 문제가 발생한 것이다.

왼손뿐 아니라
좌우 양손으로 쓸 수 있다.

❶
오른손잡이용 커터 칼

과거 무인양품에서는 오른손잡이용 커터 칼만 팔았다.

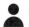 **고객의 목소리**
왼손잡이용 커터 칼도 만들어주세요!

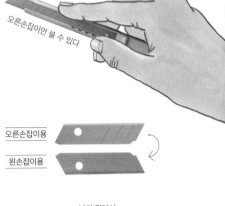

오른손잡이만 쓸 수 있다

❷
날의 방향을 바꾸다

고객들에게 요청받아 왼손잡이용 커터 칼을 구상하게 되었
다. 그래서 날의 방향을 바꾸기만 하면 되겠구나 했는데…….

오른손잡이용

왼손잡이용

❸
날과 본체가 맞지 않았다

칼날의 방향을 바꾸자 날의 절단선과 본체의 긴 부분이 평
행이 되지 않았다. 이러면 날을 부러뜨리기 어렵다.

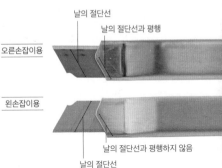

날의 절단선

날의 절단선과 평행

오른손잡이용

왼손잡이용

날의 절단선과 평행하지 않음

날의 절단선

❹
본체의 형태를 바꾸다

그래서 본체의 형태를 바꾸어 날이 어느 쪽 방향이든 절단
선과 평행하도록 했다. 돌출 부분을 만들어서 강도도 높아
졌다.

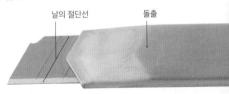

날의 절단선

돌출

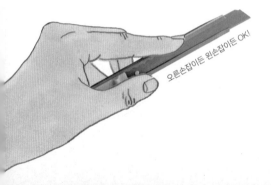

오른손잡이든 왼손잡이든 OK!

왼손잡이도 쓸 수 있게 하려면 단순히 칼날을 바꾸는 것만으로는 안 되었다. 본체 끝에서 칼날을 눌러서 자르는 사람이 많아서 왼쪽 페이지처럼 본체의 형태를 바꾸어 칼날이 어느 쪽을 향하든 절단선과 자르는 부분이 평행이 되게 할 필요가 있었던 것이다. 또한 칼날을 부러뜨리기 위한 끝부분도 개성적이다. 일반적인 커터 칼은 날을 부러뜨릴 때 자르는 부분과 절단선이 평행하다. 하지만 무인양품의 커터 칼은 절단선과 자르는 부분이 수직을 이룬다. 무인양품다운, 세련된 디자인이다. 물론 수직이어도 왼손잡이, 오른손잡이 모두 쓸 수 있다. 다만 최근에는 칼날을 부러뜨리는 것이 무섭다는 사람이 많아져서 날을 부러뜨리는 전용 도구를 사용하는 이들도 늘고 있다고 한다.

끝부분의 디자인
깔끔하게 딱
부러뜨릴 수 있다

일반적인 커터 칼과 마찬가지로 손잡이 끝부분으로 칼날을 부러뜨리는데, 이 디자인도 좌우 양손잡이에 대응하고 있다. 깔끔하고 세련된 디자인이 매력적이다.

스테인리스 커터·미니

미니 사이즈도 문구 마니아들에게 인기다. 연필을 깎기 위해 필통에 넣어서 가지고 다니는 사람도 많다고.

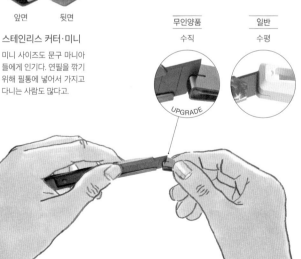

No.12

재생지 노트·먼슬리

sustainable notebook

Spec / A5·32매
Release / 2012년 10월

판매 일을 하던 무렵부터 스케줄러는 무척 아까운 문구라고 생각했다. 계절상품이라 일정 시기가 오면 가격을 내려야 한다. 4월부터 시작되는 스케줄러가 들어올 무렵, 미처 다 팔리지 않은 1월부터 시작되는 스케줄러는 가격 인하에 들어간다. 그리고 이듬해에 또 팔 수 없기에 팔리지 않은 제품은 폐기 처분 된다. 가격 인하에 들어간 스케줄러를 보며 '정말 아깝다'고 생각했던 기억이 있다. 이 문제를 해결할 뭔가 좋은 방법은 없을까? 이 노트가 바로 그 답이다. 스케줄 관리에 쓸 수 있지만 반품할 걱정이 없다. 날짜가 인쇄되어 있지 않고 사용자가 스스로 적어 넣을 수 있기 때문이다. 계절을 불문하고 언제든 시작할 수 있다. 날짜가 인쇄되어 있지 않으면 일정이 없는 달은 건너뛰고 사용할 수도 있으리라.

MONTH MON TUE WED THU FRI SAT SUN

얼마 전까지만 해도
구멍이 두 개 뚫려 있었다.

1980년대, 먼슬리나 위클리, 연락처, 메모, 지도, 책받침까지 다양한 속지를 조합해서 쓸 수 있는 '시스템 다이어리'가 폭발적으로 유행한 시기가 있었다. 당시 거기에 빠졌던 분들도 많지 않을까? 무인양품에서도 시스템 다이어리는 인기 제품이었다. 그래서 노트도 같은 방법으로 쓸 수 있게 하자는 생각에서 출시한 것이 구멍이 두 개 뚫린 '재생지 시스템 노트'였다. 바로 이것이 '재생지 노트'의 조상이다. 시스템 노트는 스케줄러 외에도 방안지나 연락처, 각종 가로줄 등 다양하게 팔리고 있었지만 애초에 수요가 많았던 것은 먼슬리였다. 그러다가 시대의 흐름과 함께 시스템 다이어리의 인기가 떨어지고 시스템 노트를 단독으로 사용하는 사람도 늘었기에 구멍이 두 개인 제품을 없애고 지금의 형태로 정착했다고. 먼슬리 외에 위클리, 가계부 삼 형제가 지금도 열심히 뛰고 있다.

재생지 노트·위클리
A5·32매

재생지 노트·가계부
A5·32매

재생지 노트·먼슬리
A5·32매

재생지 리필

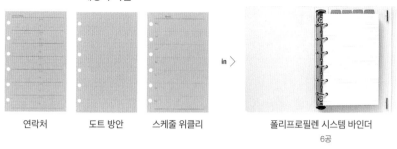

연락처 도트 방안 스케줄 위클리

in >

폴리프로필렌 시스템 바인더
6공

이것과 같은 방식으로
노트를 쓸 수는 없을까?

재생지 시스템 노트

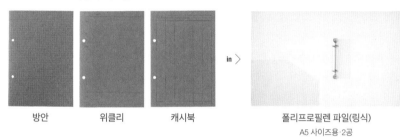

방안 위클리 캐시북

in >

폴리프로필렌 파일(링식)
A5 사이즈용·2공

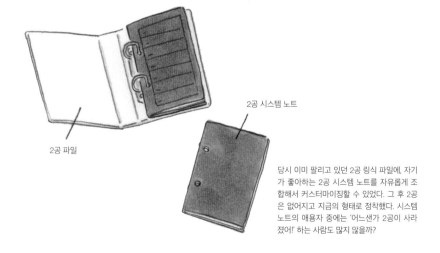

2공 시스템 노트

2공 파일

당시 이미 팔리고 있던 2공 링식 파일에, 자기가 좋아하는 2공 시스템 노트를 자유롭게 조합해서 커스터마이징할 수 있었다. 그 후 2공은 없어지고 지금의 형태로 정착했다. 시스템 노트의 애용자 중에는 '어느샌가 2공이 사라졌어!' 하는 사람도 많지 않을까?

No.13

겔 잉키 볼펜

*젤 잉크 볼펜

gel ink ball-point pen

Spec / 0.38mm·0.5mm 각 10색, 0.7mm 각 4색
Release / 1998년

초대 모델이 1998년에 출시된 스테디셀러이자, 무인 양품을 대표하는 문구이기도 하다. 무인양품의 문구 하면 이 펜을 떠올리는 사람도 많지 않을까? 해외에서 도 인기라서 아쉽게도 모조품도 제법 나돌고 있다고 한다. 그래도 나쁜 일만 있는 건 아니다. 아시아의 한 학교에서는 선생님이 시험에서 좋은 점수를 받은 학 생에게 이 펜을 선물한다고 한다. 이걸 받은 학생은 무 척 기뻐하며 주변 어른에게 "펜 받았어!" 하고 보여주 면서 자랑하기에 무척 좋은 광고가 된다고 한다. 누군 가에게 상이 되는 펜인 셈이다. 이처럼 전 세계에서 사 랑받는 겔 잉키 볼펜. 현재 모델은 3대째다. 현재 모습 에 도달하기까지는 알려지지 않은 드라마가 있었다.

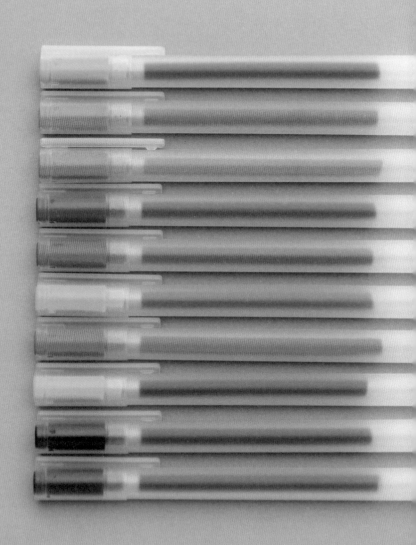

전 세계의 '무지러[ムジラー, 무인양품을 한없이 사랑하는 사람을 이르는 말-옮긴이]'
에게 사랑받는 스테디셀러.

겔 잉키 볼펜 개량 역사

1998년

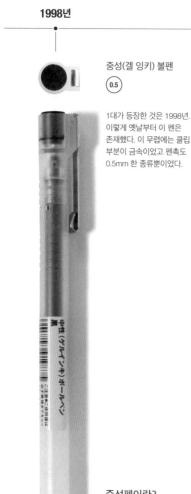

중성(겔 잉키) 볼펜
(0.5)

1대가 등장한 것은 1998년.
이렇게 옛날부터 이 펜은
존재했다. 이 무렵에는 클립
부분이 금속이었고 펜촉도
0.5mm 한 종류뿐이었다.

2006년

중성(겔 잉키) 볼펜
(0.38) (0.5) (0.7)

서양에 출시한 뒤 두꺼운 심에
수요가 있다는 것을 알게 되어
0.7mm가 추가되었다. 한편
일본에서는 가는 글씨 붐이었기에
0.38mm도 추가되었다. 또한
클립이 본체와 같은 수지
(폴리프로필렌) 재질로 바뀌었다.

중성펜이란?

예전에는 수성보다 빨리 마르는
겔 잉크를 중성이라고 불렀다.
하지만 겔 잉크는 화학적으로는
수성이므로 현재는 수성
잉크라고 부른다.

잉크 or 잉키?

일본에서는 잉크를 회사에
따라 '잉크'와 '잉키' 두 가지로
부른다는 사실을 알고 계셨는지?
무인양품은 예전부터
'잉키'라고 한다.

겔 잉키 볼펜

(0.38) (0.5) (0.7)

본체가 더욱 깔끔해졌다. 잉크를 바꿔서 필기감도 개선했다. 색은 총 열 가지로 늘렸다(0.7mm는 4색). 현재 인기 컬러는 블랙·레드·블루·블루블랙이라고 한다.

시제품

본체를 흰색으로 만들어 세련되게. 잉크 색은 일부분으로 표현했다.

본체 전체를 잉크 색으로 맞춰서 화려해졌다.

본체의 색

매출이 약간 떨어졌을 때, 본체 색 변경을 시도했다고 한다. 화려하긴 하지만 그다지 무인양품스럽지 않은 듯한 느낌이······.

레드 블랙

오렌지 블루

핑크 그린

스카이블루 연두

밫꽃색 블루블랙

No.14

식림목 페이퍼
인덱스 스티키 메모

index tags

Spec / 4색·각 100매
Release / 2007년 3월

과거 무인양품에 '재생지 분류 라벨'이라는 상품이 있었다. 글자 그대로 재생지를 사용한 분류 라벨인데 아쉽게도 그다지 인기가 없어서 생산이 중단되었다. 하지만 얼마 지나지 않아 부활을 요구하는 목소리가 높아졌다. 그러나 예전 그대로 부활시키는 것도 재미가 없지 않은가? 그래서 개선의 의미를 담아 탄생시킨 것이 바로 이 제품이다. 가장 많이 바뀐 부분은 스티커가 스티키 메모가 된 것이다. 스티키 메모는 스티커와는 달리 점착력이 약하므로 붙였다가 뗄 수 있다. 그렇다면 컬러는 왜 4색이 되었을까? 실은 점착제를 바를 수 있는 종이의 종류가 한정된다고 한다. 그래서 스티키 메모로 만들 수 있는 종이 중에서 형광 등의 컬러를 뺀 결과가 이 4색이었다고 한다. 그 결과 무척 '그럴듯한' 제품이 탄생했다.

라벨과 스티키 메모의 장점만 뽑아서 섞은 문구.

스티키 메모와 스티커의 차이는 붙인 뒤 뗄 수 있느냐 없느냐. 스티키 메모는 흔적을 남기지 않고 깔끔하게 떼어진다. 스티키 메모를 인덱스로 사용하고자 하는 사람도 많은 듯하지만 이 상품은 스티키 메모로서도, 인덱스로서도 쓸 수 있다는 점이 포인트다. 스티커와는 달리 붙였다가 뗄 수 있다. 게다가 일반적인 점착지와는 달리 인덱스로 사용하는 것을 전제로 디자인되어 있다. 이 사이즈와 인덱스 형태로 안정된 것은 반쯤 우연이었다고 하는데, 무척 사용하기 편하다.

재생지 분류 라벨
서류 정리에 편리한 인덱스 라벨 스티커. 단, 점착력이 강해서 한번 붙이면 떼기 어렵다.

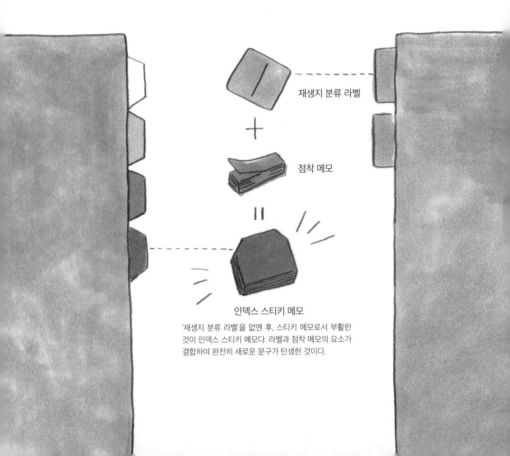

재생지 분류 라벨

+

점착 메모

=

인덱스 스티키 메모
'재생지 분류 라벨'을 없앤 후, 스티키 메모로서 부활한 것이 인덱스 스티키 메모다. 라벨과 점착 메모의 요소가 결합하여 완전히 새로운 문구가 탄생한 것이다.

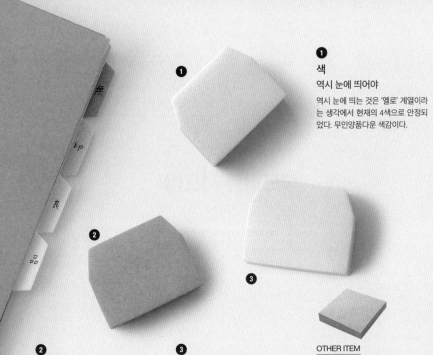

❶

색
역시 눈에 띄어야

역시 눈에 띄는 것은 '옐로' 계열이라
는 생각에서 현재의 4색으로 안정되
었다. 무인양품다운 색감이다.

❷

재질
오리지널 종이인 식림목 페이퍼

원래 재생지였지만 2011년에 무인
양품 오리지널 종이인 식림목 페이
퍼로 변경. 아카시아나 유칼립투스
나무로 만든다.

❸

접착제
약한 점착력

스티커가 아니라 스티키 메모이므로
접착제의 점착력은 약하게. 점착력
을 강하게 하면 떼어낼 때 붙인 노트
가 찢어진다. 그래서 '점착 면적을 넓
게 하자'는 의견이 나왔다고 한다.

OTHER ITEM
크래프트 스티키 메모

약 75×75mm
100매
무인양품의 간판 제품이 된 스티키
메모. 크래프트지에는 접착제가 잘
붙지 않아 개발할 때 꽤 고생했다고.

무인양품 '다운' 컬러는 뭘까?

차분한 색

2000년 초에 판매되었던 엷고 차분
한 색감이 특징인 이 스티키 메모지.
나쁘지는 않지만 한눈에 들어오지는
않는다(현재는 판매 종료).

노란색

인덱스 스티키 메모와 마찬가지 색
감의 '식림목 페이퍼 스티키 메모·5
개입'. 2011년 출시 이후 무인양품을
대표하는 인기 상품이 되었다.

형광색

과거 무인양품도 형광색 스티키 메
모를 출시한 적이 있다. '눈에 띈다'
는 점에서 형광색은 장점이 있다(현
재는 판매 종료).

No.15

부드러운 샤프심

lead for automatic pencils

Spec / HB: 0.3mm · 12PCS
HB · B · 2B: 0.5mm · 40PCS
Release / 1983년

다른 데는 없는, 종이 통에 담긴 샤프심이다. 이 통을 '지관'이라고 부른다고 한다. 무인양품의 샤프심 통은 왜 종이일까 예전부터 궁금했는데, 얼마 전까지 플라스틱 통도 있었다고. 하지만 지관이 더 인기라 지금은 이것만 남았다고 한다. 알 것 같다. 나도 이 통이 더 좋으니까. 뭐가 좋으냐고? 통 뚜껑을 열었을 때 울려 퍼지는 '퐁' 하는 경쾌한 소리가 좋다. 이런 즐거움은 플라스틱 통으로는 맛볼 수 없으니까. 이 샤프심은 아시아를 중심으로 해외에서도 인기가 많다. 학원 등에 다니는 아이들이 주로 사는데, 해외에서도 역시 샤프는 쓰는 모양이다. 바다 건너에 사는 아이들도 뚜껑을 열면 나는 '퐁' 하는 소리를 즐길까?

지관 케이스란 게 의외로
만들기 어렵다.

2014년부터 제품명이 그냥 '샤프심'에서 '부드러운 샤프심'으로 바뀌었다. 샤프펜슬을 쓰는 분들이라면 알겠지만, 지금의 심은 예전 것과 비교해서 실로 부드러워졌다. 샤프펜슬을 잘 쓰지 않는 분도 다시 한번 써보면 어떨까? 무인양품의 샤프심 통 뚜껑에는 심의 굵기가 쓰여 있다. 그런데 예전에는 이걸 일일이 손으로 도장을 찍어서 표시했다고 한다. 지금은 물론 기계화되었지만, 예전에는 얼마나 힘들었을까? 하지만 기계화가 좋기만 한 것은 아니다. 뚜껑을 끼우는 작업을 기계화했더니 힘이 너무 강해서 본체에서 뚜껑이 빠져버렸다고. 이 문제는 기계의 힘을 조절해서 해결했다고 한다. 고작 종이 통 하나지만 만드는 방법은 계속 변해왔다는 이야기였다.

옛날에는
하나하나
수작업

※ 상상도

샤프심
시제품

샤프심
시제품

단단하고 강하고
부드러운 심
2009년 출시

일반적인 것은 역시
플라스틱 통

샤프심 통은 플라스틱
재질이 일반적이다. 이는
샤프심이 부러지지 않게
하기 위함이다. 무인양품도
예전에는 플라스틱이던
시절이 있었다. 나쁘지는
않지만 '무지스러움'이
부족하다는 느낌은 든다.

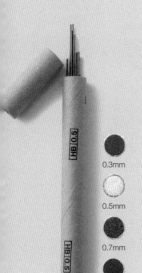

0.3mm

0.5mm

0.7mm

0.9mm

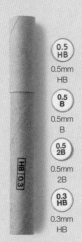

0.5mm
HB

0.5mm
B

0.5mm
2B

0.3mm
HB

'퐁' 소리가 재미있는
지관 케이스

무인양품의 지관 케이스는
재생지로 만들어진다. 다 쓰고
난 후 타는 쓰레기가 되도록
신경 쓴 것이다. '종이 통에
넣으면 심이 부러지지 않을까'
하는 우려는 심을 보호하기
좋은 둥근 기둥 모양으로
만듦으로써 해소했다.

샤프심
1983년 출시
이전의 종이 통
샤프심은 심 굵기별로
색을 달리한 스티커를
통 뚜껑에 붙였다.

부드러운 샤프심
2015년 출시
스티커의 색만으로는
손님이 금방 알 수가
없어서 굵기와 굵기를
표시한 스티커로 변경.

부드러운 샤프심
2014년 출시
편의점 한정으로
판매하고 있는 샤프심.
케이스는 재생지가 아니라
부드러운 검정 종이다.

No.16

육각 6색 볼펜

ball-point pen with six colors

Spec / 블랙·레드·핑크·오렌지·라이트블루·블루 0.7mm
Release / 2006년 1월

이 제품의 펜대가 육각이 된 것은 2013년이다. 그 이전부터 6색 볼펜은 판매되고 있었지만 둥근 타입이었다. 당시 무인양품에서는 '수성 육각 트윈 펜'을 비롯해 잘 굴러가지 않는 '육각 시리즈' 문구가 인기였다. 거기에 6색 볼펜도 가세하여 펜대의 형태가 육각이 된 것이다. 그 배경에는 둥근 타입 6색 볼펜을 다른 나라에서 모방하기 시작한 것도 있었다. 77쪽의 사진, 펜대를 잘 보기 바란다. 대 중앙의 연결 부위가 보이는가? 실물로도 뚫어지게 보지 않으면 연결 부위가 잘 보이지 않을 정도다. 육각 형태의 대는 매우 높은 정밀도로 만들지 않으면 위아래를 맞출 때 어긋나버린다. 이 정도로 정밀하게 만들면 쉽게 흉내 못 내겠지, 하는 마음이었으리라.

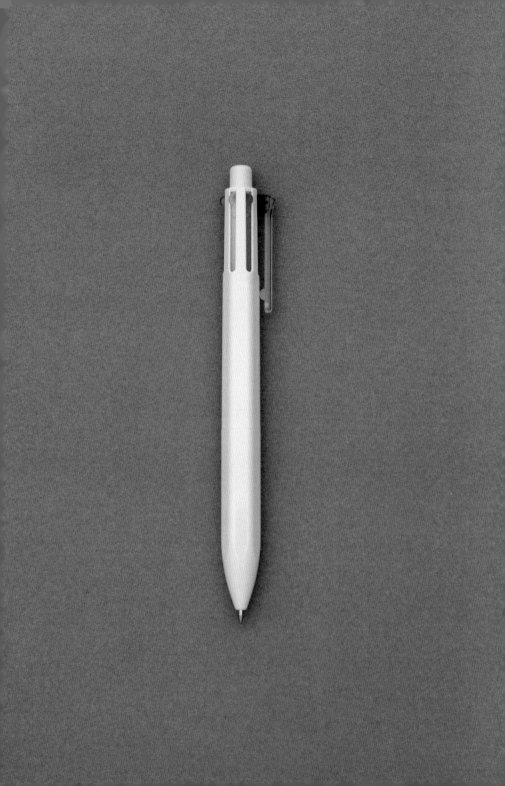

인기 톱6 컬러를 모은
특별한 펜.

74쪽에서 소개한 이유로 펜대가 육각이 되었는데, 그 이음새가 가히 훌륭하다. 기분 좋을 정도로 위아래가 딱 맞고 전혀 티도 안 난다. 열 수 있다는 걸 모르고 심을 못 바꾸는 사람이 있지 않을까 하고 걱정이 될 정도다. 참고로 볼펜 심은 전체가 잉크 색이다. 이는 대가 투명하면 속 잉크가 어떤 색이든 겉으로는 검정색으로 보이기 때문이다. 교체할 때 사용자가 혼란스럽지 않도록 배려한 것이다. 다른 제조업체도 비슷한 심이 있긴 하지만, 대 전체에 색을 입힌 덕분에 한눈에 알 수 있다.

무인양품의 심 · 투명한 심

심
심을 바꿀 때 헷갈리지 않는다
심 본체가 잉크 색이라 교환할 때 어떤 색인지 헷갈릴 염려가 없다.

블랙

레드

핑크

오렌지

라이트블루

블루

일본에서는 남녀노소를 불문하고 핑크가 인기

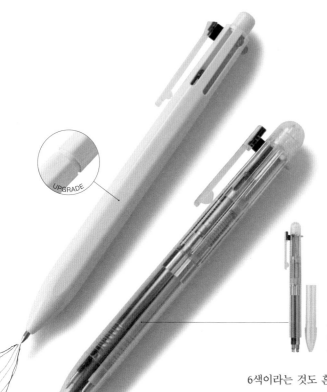

UPGRADE

이음새는 상관없음

예전의 동그란 형태. 위아래 축을
맞추는 것이 아니라 아래 축을
위 축에 끼우는 타입이었다.
동그랗기에 이음새가 안 맞는
사태는 벌어지지 않는다.

겔 잉키 볼펜
※ 자세한 내용은 62쪽 참조
1998년부터 판매되고 있는
스테디셀러 제품. 현재는
블루블랙도 인기다.

6색이라는 것도 흔치 않은 데다 색은 무
인양품 스테디셀러 상품인 '겔 잉키 볼펜'
의 인기 상위 컬러(6색 볼펜 출시 당시)
를 1위부터 6위까지 골라낸 것이라고. 개
인적으로는 초록색이 포함되지 않은 것
이 의외였다. 반대로 타사의 다색 볼펜에
는 대체로 초록색이 들어 있는데 왜 초록
색이 포함된 것인지 궁금하다. 핑크가 포
함된 것을 의외라고 생각하는 분들도 있
을 듯한데, 일본인은 핑크를 좋아한다고
한다. 서양에서 핑크는 유치한 이미지이
지만 아마도 벚꽃을 좋아하는 국민성 때
문인지도 모르겠다. 벚꽃, 핑크, 일본인의
마음……. 응? 잠깐. 벚꽃은 흰색인데? 아
니었던가? '벚꽃=핑크'라는 선입견이 박
혀서인가?

No.17

종이가 울지 않는 물풀
*주름이 지지 않는 풀

liquid glue

Spec / 약 35g
Release / 2017년 11월

풀은 크게 나누어 물풀과 딱풀, 풀테이프 등 세 종류가
있다. 가장 값싼 것이 물풀이지만 종이가 풀의 수분을
흡수해서 쭈글쭈글해지는 큰 약점이 있다. 종이를 한
장 붙이는 정도라면 약간 신경 쓰이는 수준이지만, 스
크랩북 등에 종이를 여러 겹 겹쳐 붙이면 주름이 점점
부풀어서 엄청 두꺼워진다. 모양도 보기 안 좋다. 그래
서 나는 풀테이프를 쓰는데 이건 이것대로 가격이 약
간 비싸다는 게 흠이다. 한편 딱풀은 접착력이 약하고
덩어리지기 쉽다. 일장일단이 있는 것이다. 개인적으
로는 '종이가 울지 않는 물풀이 있으면 좋을 텐데……'
라고 생각했기에 이 제품에 무척 감사하고 있다.

水分を抑えた成分で紙に
浸透しにくいため貼った跡が
しわにならない液状のりです。

しわにならない

液状のり
WRINKLE-FREE GLUE

約35g

| 税込 | 190円 | MUJI 無印良品 |

한번 쓰면 빠져들게 된다. 종이가 울지 않는 물풀.

풀의 종류·특징

풀테이프

테이프 폭 약 5mm·길이 약 7m

GOOD 주름지지 않는다
 접착력이 강하다

BAD 가격이 비싸다

딱풀

약 8g

GOOD 주름지지 않는다
 가격이 싸다

BAD 덩어리진다
 접착력이 약하다

물풀(사무용 풀)

합성 풀·약 35ml

GOOD 넓은 면에 바르기 쉽다
 가격이 싸다

BAD 주름이 잘 진다

헤드의 종류

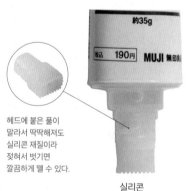

헤드에 붙은 풀이
말라서 딱딱해져도
실리콘 재질이라
젖혀서 벗기면
깔끔하게 뗄 수 있다.

실리콘

GOOD 풀이 말라도 뗄 수 있다

BAD 스펀지만큼 발림성
 좋지 않다

공기에 오래 접촉하면
표면에 묻은 풀이
말라서 회복 불가능하다.
그렇게 되면 스펀지를
바꿔야 한다.

스펀지

GOOD 넓은 면적을 균일하고
 얇게 펴 바를 수 있다

BAD 마르면 딱딱하게 굳는다

물	**성분**	알코올
원형	**디자인**	마름모꼴
반구형	**헤드 모양**	산(山)형

사무용 풀 **UPGRADE** 종이가 울지 않는 물풀

성분

수분 대신 알코올을 많이 사용하는 것이 주름지지 않는 비밀. 알코올은 금방 휘발되기 때문에 종이에 스며들어 주름을 만들지 않는다. 취하지는 않으니 걱정은 금물.

종이가 울지 사무용 풀
않는 물풀

디자인

단면이 마름모꼴인 본체. 스탠드 역할을 하니 눕혀두어도 잘 굴러가지 않는 것은 물론, 뚜껑이 어긋나 있으면 눈으로 보고 금세 알아차릴 수 있다는 장점이 있다.

어긋나 있다

헤드 모양

흔히 있는 반구형이 아니라 산 모양이어서 눕혀서 사용하기도 쉽다. 끝부분에 바를 때는 트윈 타입의 가는 쪽을 사용하면 풀이 삐져나오지 않는다.

종이가 울지 사무용 풀
않는 물풀

딱 봤을 때 우선 눈이 가는 것은 본체의 단면이 독특하게도 마름모꼴이라는 점이다. 단면이 원형이 아니라서 뚜껑이 잘 안 닫힌 것을 금방 알아챌 수 있다는 점은 단순해 보여도 무척 중요한 요소다. 물풀의 단점은 마르면 거의 쓰지 못하게 되는 것인데, 헤드를 실리콘 재질로 만들어서 굳어도 벗겨낼 수 있도록 설계하여 해결했다. 이중으로 안전망을 마련해둔 것이다. 그리고 건조가 빠른 것도 뛰어난 점이다. 헤드가 대, 소 트윈 타입이라 만들기를 할 때도 사용하기 편리할 듯하다. 미관이 중요한 작업이므로 종이가 울지 않는 이점은 클 터이다. 물풀의 지위를 단숨에 올린 최고의 제품이다.

No.18

메모장 체크 리스트

check list

Spec / 40매·14행·약 82×185mm
Release / 2010년 2월

2010년 2월에 4컷 메모와 동시에 출시되었다. 이 체크 리스트는 주부들에게 인기가 많다고. 냉장고에 마그넷 등으로 붙여두고 장 볼 물건 등을 메모하는 데 쓰는 것이리라. 다른 회사에서도 체크 리스트 메모장은 꽤 나와 있는데, 훨씬 작다. 하지만 이건 무척 크다. 실물을 보면 놀랄 정도로 크다. 하지만 그게 먹힌 것이리라. 만듦새가 단순하고 크기가 커서 글씨를 적어 넣기가 무척 편하다. 집 안에서 가볍게 쓰는 메모이므로 별나게 스타일리시한 것보다는 실용성이 중요하다. 그래서 인기가 많은 것이리라. 문제는 이 크기로 정착하게 된 경위인데 지금은 알 수가 없다고 한다. 어쩌면 주부들의 의견이 반영되었는지도 모르겠다.

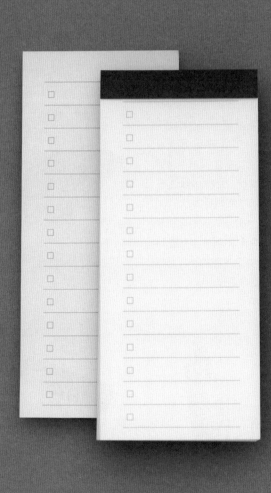

멀리서도 잘 보이는
유일무이한 크기감.

이건 장보기용 메모장으로는 더할 나위
없다. 장 볼 때 카트를 밀면서 멈추지 않
고 메모를 보고 싶은 법이니까. 그래서 잘
보이도록 크기는 큰 편이 좋다. 그런 크기
를 실현한 것은 무인양품의 이 제품뿐이
다. 메모장 체크 리스트가 잘 나갔기 때문
인지 이것이 출시된 지 약 반 년 후에 점
착형 체크 리스트도 나왔다. 이건 스케줄
러에 붙이면 편리하다. 스케줄러에 인쇄
된 체크 리스트란이 모자라면 보탤 수도
있고, 금방 끝나는 'To Do'라면 점착형 체
크 리스트에 적었다가 쓱 떼서 버리면 되
니까. 용도에 따라 메모장과 스티키 노트
를 나누어 사용하면 좋을 듯하다.

큼직해서 멀리서도 잘 보인다!

메모장 체크 리스트

체크 리스트 스티키 노트

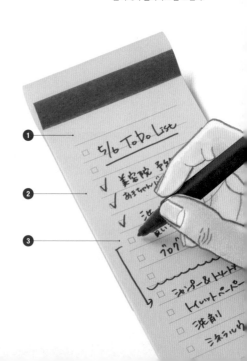

4컷 메모

40매
약 82×185mm
2010년 2월 출시
2006년에 출시한 '재생지 주간지 4컷 노트·미니'(26쪽 참조)가 인기를 끈 덕에 메모 형태도 출시하게 되었다.

애용자

애니메이션 마니아
4컷 노트와 마찬가지로 만화나 애니메이션을 좋아하는 사람에게 엄청난 인기. 아이디어가 떠올랐을 때 곧바로 메모할 수 있다.

메모장 체크 리스트

40매·14행
약 82×185mm
2010년 2월 출시
이 제품이 출시되었을 당시 다른 회사의 체크 리스트는 지금만큼 잘 팔리지 않았다. 현재도 유일무이한 사이즈다.

애용자

주부
주 애용자는 주부. 출시되었을 당시 학생이었던 분(무지러리)이 지금도 쓴다는 의견도 많다고 한다.

식림목 페이퍼 체크 리스트 스티키 노트

약 44×98mm·45매
2010년 9월 출시
메모장 체크 리스트가 예상보다 인기를 끌었기에 작은 크기에 붙일 수 있는 특징을 지닌 스티키 메모로도 출시했다.

애용자

학생·직장인
스케줄러에 붙이거나 필통 속에 넣을 수 있어서 학생이나 직장인 중에 애용자가 많다.

아크릴 체크 리스트 스탬프

2011년 12월 발매
메모장, 스티키 메모에 이어 스탬프도 등장. 좋아하는 곳에 찍어서 사용할 수 있는 자유도가 높은 아이템이다(현재는 판매 종료).

종이 색
눈이 아프지 않은 색
눈이 피로하지 않도록 새하얗지 않고 약간 베이지가 섞인 색으로 만들었다고 한다.

종이 질
오리지널 페이퍼
아카시아나 유칼립투스 등의 식림목으로 만든 무인양품 오리지널 페이퍼를 사용한다.

디자인
여유 있는 공간
크기가 크기 때문에 적어 넣을 공간도 여유롭다. 한 칸에 두 줄을 쓸 수도 있다.

No.19

노트 커버도 되는
슬림 포켓 홀더

slim handy holder

Spec / A5·6포켓
Release / 2017년 7월

요즘 여대생들은 믿을 수 없을 정도로 작은 가방을 사용한다. 작은 가방을 가지고 다녀야 더 인기가 있다나. 말도 안 된다고 생각했다면 그녀들이 읽는 패션지를 한번 보기를. 아무것도 안 들어가지 않을까 걱정될 정도로 작은 가방뿐이니까. 생각해보면 가방의 축소화(?)는 내가 대학을 다니던 시절에 이미 시작될 기미가 보였다. 언제나 짐이 많았던 나는 시류를 거스르고 큰 가방을 들고 다녔다. 아무튼, 작은 가방을 쓰는 학생을 위해 만들어진 것이 바로 이 제품이었다. 강의에서 곧잘 사용하는 A4 프린트를 깔끔하게 그대로 들고 다닐 수 있다. '이었다'라고 과거형을 쓴 것은 지금은 학생 이외에도 인기가 있기 때문. 예상과 달리 주부들에게도 큰 사랑을 받는다고. 문구란 참 알 수 없는 것이다.

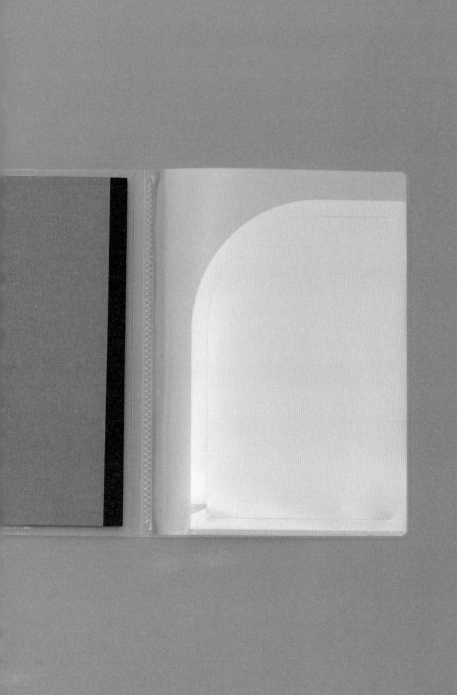

"이거, 생각보다 유용해!" 주부에게 열렬히 사랑받는 홀더.

작은 가방을 쓰는 여대생을 의식해서 만들어진 이 포켓 홀더는 누가 써도 편리한 기능을 갖추었다. 포켓이 자잘한 물건을 넣는 데 맞춤하기 때문이다. 그것에 주목한 이들이 바로 주부였다. 가계부를 쓰는 노트에 이 커버를 씌우고 포켓 부분에 영수증이나 급여명세서를 넣으면, 자잘해서 잃어버리기 쉬운 물건을 제대로 보관할 수 있다는 걸 깨달은 것이다. 확실히, 이 포켓은 편리하다. 주부가 아니라도 다양하게 사용할 수 있을 듯하다. 직장인에게도 추천하고 싶다. 게다가 이 포켓에는 쓰기 편리하도록 실로 수많은 기술이 깃들어 있다. 자세한 것은 다음 페이지에서 소개하겠지만 그런 세심한 배려도 주부 사이에서 인기를 끈 이유일지 모른다.

학생 가방은 해마다 작아지고 있다

가계부 영수증

가계부와 영수증을 끼우는 주부가 많다

❶ 포켓
높이 차가 있는 포켓

이건 멋 내려고 그런 게 아니다. 안쪽과 바깥쪽 홀더가 정전기로 붙어버리지 않도록 높이 차로 공간을 만든 것이다. 알고 있었는지?

높이 차

❷ 표면
시보 공법으로 비침 방지

'시보(シボ)'란 직물이나 가죽 표면의 잔주름을 뜻하는 일본어다. 안이 잘 보이지 않도록 잔주름을 넣은 것이다. 돈에 관한 서류를 넣어도 안심이다.

❸ 등 폭
등 폭은 평평하게

등 폭이 없이 쫙 펴진다. 이것은 '작은 가방에 넣는다'는 본래의 개발 목적에 부합한다.

❹ 홈
홈을 넣어 잘 찢어지지 않는다

이 홈에도 확실한 의미가 있다. 이것이 있으면 넘길 때 힘을 흡수해주어서 잘 안 찢어진다.

No.20

재생지 크래프트 데스크 노트
*데스크 노트 스케줄

craft desk notebook

Spec / 350×170mm
Release / 1992년 8월

앞서 소개했듯이 무인양품의 첫 문구는 '재생지 메모 패드'(14쪽 참조)다. 그러나 제품을 만드는 무인양품의 자세가 맨 처음 형태로서 완성되었다는 점에서는, 이것이 '처음'인지도 모르겠다. 그 자세란 바로 '어떻게 사용할지는 사용자에게 맡기는' 것. 세세한 가이드가 있으면 물론 편리하다. 하지만 그런 가이드를 필요로 하지 않는 사람에게는 오히려 제약이 된다. 그래서 무인양품은 가이드를 최소한으로 줄이고 형태를 단순하게 하여 자유롭게 쓸 수 있는 물건을 만든다. 그런 문구는 사용법을 생각하는 것도 즐겁기 마련이다. 개발 담당자는 이렇게 말했다. "고객님이 자유롭게 생각해서 사용해주기를 바라는 마음에서 여백을 남긴다. 그리고 '이게 좋다'고 생각하기보다는 '이거면 됐어' 하며 가볍게 쓸 수 있는, 그러나 만족스러운 물건이 되기를 바란다"고. 바로 그런 자세가 이 노트에 고스란히 드러난 듯하다.

MONTH	MON	TUE	WED	THU	FRI	SAT	SUN

사용법은 사용자에게 달려 있다. 무인양품의 원점이, 여기에 있다.

이 '재생지 크래프트 데스크 노트'는 무인양품의 창립 시부터 아트 디렉션을 맡은 고 다나카 잇코(田中一光) 씨의 스케줄러가 원형이다. 다나카 씨의 책상은 스케줄러와 색 견본집만 놓여 있어서 무척 간결했다고 한다.

무인양품의 제품은 비단 문구뿐 아니라 전체적으로 간결하다. 그것이 바로 어떻게 사용하는지는 고객인 우리에게 맡겼다는 증거이리라. '재생지 주간지 4컷 노트·미니'(26쪽 참조)에서도 보았듯, 형식은 최소한으로 넣었다. 하지만 그래서 오히려 사용하기 쉽다. 그런 까닭에 무인양품은 공백을 소중히 여긴다고 한다. 그렇게 생각하면 공백은 사치다. 자유를 의미하니까. 재생지 크래프트 데스크 노트는 무인양품의 이런 생각을 상징하는 존재다. 지금도 새로운 상품 개발 회의가 난항을 겪으면 재생지 크래프트 데스크 노트가 화제로 떠오른다고 한다. '사용자에게 맡긴다'는 초심을 잃었을 때, 무인양품의 직원은 모두 이 노트로 되돌아온다고 한다.

재생지 크래프트 데스크 노트(스케줄)·먼슬리 A5
2002년 출시. 양쪽 면을 사용하는 먼슬리 15개월분과
5mm 도트 방안 페이지로 구성되어 있다.

과연. 그렇다면 비슷한 이야기를 우리 사용자에게도 적용할 수 있지 않을까? 정보가 넘치는 현대는 노트로 비교하자면 자잘한 가이드가 잔뜩 있는 시대다. 가이드는 노트에 글자를 쓰거나 그림을 그리는 것을 도와주므로 편리하기는 하지만 제약이 되기도 한다. 때로는 제약이 적은 종이에 자유롭게 무언가를 마음껏 써보고 싶지 않은가? 그럴 때 제 가치를 발휘하는 것이 바로 무인양품의 문구다. 자기주장을 하지 않고, 치장하지도 않는다. 차분하다. 그래서 사용하는 사람의 상상력을 방해하지 않는다. 무인양품의 문구는 공백이라는 자유를 우리에게 안겨주는 것이다.

재생지 크래프트 데스크 노트(스케줄)
일주일분의 테두리선과 요일만으로 구성된 노트. 날짜나 시각은 쓰여 있지 않다.

Chap.2

쓰다

평소에 무인양품의 문구를 애용하는 이들에게 특별히 고집하는 사용법과 매력을 한가득 전수받았다. 그들의 무인양품 문구 사용법에 경의를 표한다.

LEDライト 1000ルクス

¥1,000円

貼ったまま読める透明付箋紙

¥350円

アクリルテープディスペンサー

¥126円

ハンド

純水ペーパー
インデックス付箋紙

¥262円

手動式鉛筆削り

¥600円
¥1,000円

フリースケジュール付箋紙

¥300円

Case.01

미에 겐타

일러스트레이터

PRODUCT

재생지 주간지 4컷
노트·미니
A5·88매

4컷이라는 틀을 활용하여
태어나는 자유로운 발상.

기간 한정이라 매장에서 보면 무조건 사서 쟁여둔다.

무인양품의 주간지 4컷 노트(미니)를 쓰기 시작한 것은 4컷 만화를 그릴 때 아이디어를 스케치하거나 컷 분할을 고려할 때 쓰기 좋겠다고 생각해서였다. 예상대로 무척 쓰기 편했고, 가벼워서 외출할 때 가지고 나가 떠오른 아이디어를 그려 넣을 때도 많다. 재생지라서 가볍게 그릴 수 있고 손에 착 감기는 질감이나 조금 바랜 듯한 색감도 마음에 든다. 점점 쓰는 데 익숙해지면서 4컷 만화 외에도 다양한 활용법을 즐기게 되었다. 가령 4컷 프레임을 활용하여 노트 그 자체가 하나의 작품이 되도록 한다든지. 4컷 프레임이 그려져 있는 것만으로도 다양한 발상이 샘솟는다.

Case.02
산도 미나코
캘리그래퍼

PRODUCT

폴리프로필렌 커버 더블
링 노트·포켓 부착 타입
내지 A5·화이트
90매·도트 방안

무인양품의 노트는 7~8년 전부터 줄곧 애용하고 있다. 간결한 디자인이라 내 마음대로 편집하여 사용할 수 있는 점이 나와 잘 맞는다. 폴리프로필렌 커버 더블 링 노트(포켓 부착 타입)를 즐겨 쓴다. 나는 캘리그래퍼로 활동하고 있는데 더블 링 노트는 캘리그래퍼 워크숍에 참가할 때 즐겨 쓴다. 워크숍에서 배운 내용을 복습하고 정리할 때, 새로운 더블 링 노트를 한 권 준비해서 이것저것 풀로 붙이거나 자료를 끼워두거나, 점착 메모지로 표시를 해두는 등 수강한 내용을 그대로 재현하기 위해 애쓴다.

그야말로 심플하기에,
나만의 것으로 만드는
즐거움이 있다.

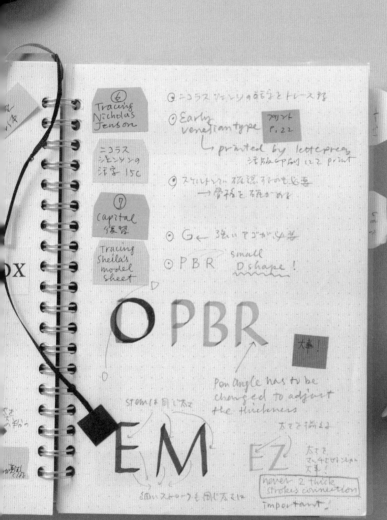

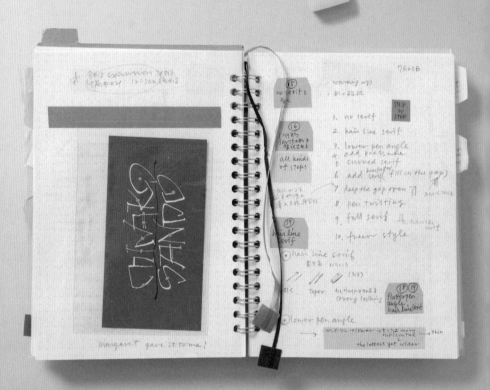

이 노트는 시카고에서 열린 캘리그래퍼 국제 컨퍼런스에 참가했을 때의 내용을 정리한 것이다. 하나의 서체에 대해 일주일간 철저히 파고드는 충실한 내용이었으므로 세세한 부분까지 남기고 싶다고 생각해서 정리했다. 그때 느낀 즐거움이 나중에 봤을 때 떠오를 수 있도록 인덱스 스티키 메모나 북마크 씰 등 무인양품의 다양한 문구를 이용해 내 나름대로 자유롭게 꾸몄다.

추억을 노트 한 권에 모으다.

무인양품의 인덱스 스티키 메모는 예전에 친구가 쓰는 것을 보고 '내가 원하던 건) 이거다!' 하는 생각에서 바로 구입했다. 그 후 계속 애용하고 있다. 그 외에 식림목 페이퍼 체크리스트 스티키 노트도 쓴다. 할 일이나 소지품을 메모할 때 빼놓을 수 없는 물건이다.

COVER

포켓에 캘리그래피 종이를 끼워서 표지를 커스터마이징했다. 부속 고무 밴드에는 이니셜이 새겨진 단추를 꿰어서 나만의 노트를 완성했다.

PROFILE

산도 미나코(三戸美奈子)

캘리그래퍼. 스튜디오 앤드 스크립트를 설립했다. 교실에서 수업을 하거나 미술 전문 학교에서 워크숍을 하는 등 캘리그래피를 가르치면서 로고 등의 글자를 쓰는 일을 하고 있다.

Case.03
미즈타마
지우개 도장 작가

PRODUCT
상질지 슬림 노트·무지
A5 슬림

무인양품 노트와 함께 보낸 세월은 길지만 가장 애용하는 것은 슬림 노트. 다양한 것을 수집하는 용도로 사용하고 있다. 오른쪽 사진은 '울퉁불퉁 노트'. 잘 잘린 마스킹테이프나 동전, 찢어진 노트, 우표 등 마음에 드는 모양의 물건을 노트에 대고 색연필로 문질러서 모으는, 무척 마니악한 방법으로 즐긴다(웃음). 슬림 노트는 크기와 매수가 딱 알맞고 앞이나 뒤 어디서부터든 쓸 수 있는 것이 특징이다. 우선은 앞뒤 양쪽에서 각기 다른 컬렉션을 시험 삼아 모으면서 '컬렉션이 점점 늘어날 것 같은데!' 하는 생각이 들면 한 권의 노트로 독립시킨다.

노트에 물건을 대고
색연필로 칠해서 만든
울퉁불퉁 컬렉션.

색연필도 무인양품이다(색이 다양해
서 추천!). 슬림 노트는 쓰기 시작한
지 이래저래 7~8년이 됐다. 정말 아
끼는 제품이다.

슬림 노트는 울퉁불퉁 컬렉션 외에도 스타벅스 커스터마이징 방법을 메모하거나 (왼쪽 사진) 마스킹테이프를 붙여서 견본집을 만들기도 한다(오른쪽 사진). 노트 표지에 아무런 모양도 들어가 있지 않으므로 컬렉션 내용에 맞추어 장식하는 것도 즐거움 중 하나다.

COVER
무인양품의 무료 스탬프(186쪽 참조)를 찍은 후 스티커를 붙여서 장식했다. 노트 자체가 심플하기에 장식이 빛을 발한다.

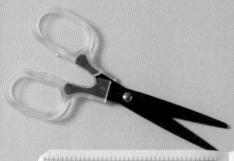

노트에는 내가 좋아하는
모든 것이 담겨 있다.

마스킹테이프를 자를 때는 불소 수지 가공을 한 무인양품의
스테인리스 가위를 쓴다. 점착테이프가 날에 붙지 않아서
편리하다. 날 끝이 날렵해서 작은 것을 자르기도 쉽다!

COVER

마스킹테이프 견본집은 마스킹테이
프로 장식한다. 테이프는 가위나 커
터로 잘라서 붙인다. 이렇게 작은 작
품이 완성된다.

PROFILE

mizutama(미즈타마)

지우개 도장 작가, 일러스트레이터. 간판 제작 일을 거쳐
2005년부터 지우개 도장을 만들기 시작했다. 이후 전국에
서 지우개 도장 교실을 열고, 문구 제조업체와 컬래버레이
션 굿즈도 출시했다.

Case.04

스기타메구

일러스트레이터

PRODUCT

재생지 스케치북 엽서
사이즈
20매·미싱 선 있음
약 150×100mm

상질지 슬림 노트·무지
A5 슬림

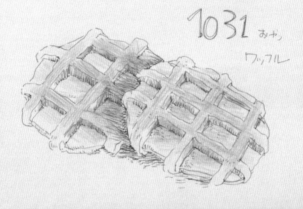

군더더기가 없다.
그림도 쓱쓱 잘 그려진다.
기분 좋다!

1028
のおかつ.

チョコオールドファッション

グレーズドチョコレート

작아서 짐이 되지 않기에 가지고 다니다가 카페나 술집에서 그리기도 한다. 미싱 선이 들어가 있어서 손으로 뜯을 수 있다.

취미인 스케치를 할 때 무인양품의 스케치북(엽서 사이즈)을 사용한다. 메인은 과자, 이따금 음식 스케치도 한다. 눈앞에 먹을 것을 두고 그리므로 매번 식욕과 싸워야 한다(웃음). 엽서 사이즈 스케치북은 뒷면에 우편번호 칸이 인쇄된 제품이 많지만, 무인양품의 스케치북은 양면 모두 무지. 쓸데없는 인쇄는 들어가 있지 않다. 게다가 종이 두께가 딱 알맞아서 연필이든 볼펜이든 쓱쓱 잘 그려지므로 기분 좋게 스케치할 수 있다. 크기가 작으므로 너무 세세하게 그리지 않고 가벼운 마음으로 그릴 수 있는 것이 특징이다.

1 페이지에 1 디자인,
가볍게 그리고 싶다.

스케치북 외에도 또 하나 애용하는 것이 슬림 노트다. 여기에는 멋진 옷을 입은 여성들을 그린다. 길에서 우연히 보고 '아, 멋진 옷이다'라고 인상에 남은 여성의 코디를 기억했다가 집에 돌아온 후 그려놓는다. 그것을 나중에 일러스트 작업에도 활용한다.

왜 슬림 노트냐고? 스케치북과 마찬가지로 연필로도 볼펜으로도 쓱쓱 잘 그려지는 점, 세로로 길어서 여성의 전신 일러스트를 그릴 때 여백이 딱 알맞은 점 때문이다. 1페이지에 1코디, 여백에는 해당 코디의 포인트도 잊지 않고 기록한다.

PROFILE

스기타메구(スギタメグ)

일러스트레이터. 여성, 어린이를 대상으로 한 귀여운 일러스트를 다양한 매체에서 그리고 있다. 저서는 『노트·일기·수첩이 즐거워지는 가벼운 스케치』(임프레스) 등 다수.

Case.05
미노와 마유미
패션 작가

PRODUCT

폴리프로필렌
커버 더블 링
노트·도트 방안

내지 A5·화이트
90매

그림책 노트
S·12매
약 130×130mm

재생 상질지
더블 링 노트·
도트 방안

베이지·A5
화이트·70매
고무 밴드 부착형

COVER

11년 전의 일기. 무인양품에 물건을 사러 갔다가 편리한 아기용품을 많이 발견했다는 기록도(아래 사진). 일기 제목은 '어서 오세요 일기'다.

폴리프로필렌
커버 단어 카드
5개 세트

클리어·100매

폴리프로필렌
클리어 홀더·
사이드 수납

A4·20포켓

딸아이가 태어나고 10년 넘게 무인양품의 링 노트에 육아 일기를 쓰고 있다. 일기에는 재미있었던 에피소드를 일러스트와 함께 그려서 남기므로, 가로줄 타입이 아니라 도트 방안이 쓰기 편해서 마음에 든다. 딸아이가 배 속에 있던 때의 사진도 같은 노트에 붙여서 기념으로 남겨두었다. 딸의 생일에는 해마다 직접 만든 옷을 선물하는데, 여섯 살 생일 때 무인양품에서 그림책 노트(저렴한 가격!)를 발견하고 오리지널 그림책을 만들어주었다.

딸의 성장이나 생일 등의
추억을 담는다.
나중에 꺼내 보는
즐거움이 있다.

'좋아하는 것은?', '별난 버릇은?' 등 주제
를 정해 왼쪽 페이지에는 남편의 메시지,
오른쪽 페이지에는 내 메시지를 적는다.
딸은 만 열 살이 된 지금도 이따금 책장
에서 꺼내 와서 재미있게 보곤 한다. 다음
생일에도 만들어주고 싶다.

오리지널 그림책의 제목은 딸의 이름(라쿠쨍)에서
따와 '라쿠곤 노트'로 지었다.

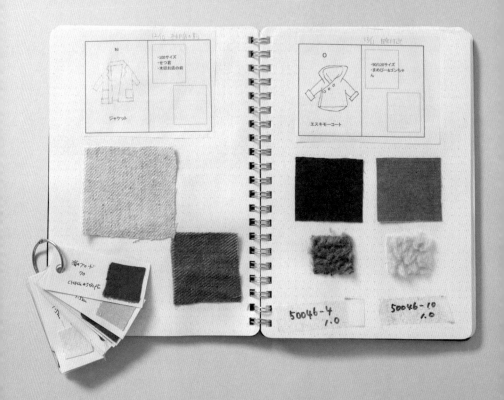

패션 작가의 일을 하다 보면 어느덧 늘어나버리는 원단의 재고 관리가 고민의 씨앗이다. 그렇다고 원단을 눈에 보이는 장소에 보관하면 빛이 닿아 못 쓰게 된다. 그래서 무인양품의 단어 카드에 원단을 붙여서 샘플집을 만들고 원단은 수납장에 넣어 보관한다. 단어 카드를 보면 재고를 한눈에 볼 수 있어서 전체 양을 파악하기 쉬워 편리하다. 원단을 다 쓰면 샘플을 링에서 떼어내거나 순서를 바꿀 수도 있다. 그 밖에도 무인양품의 더블 링 노트는 패션 디자인집으로 사용한다. 일기(112쪽 참조)와 마찬가지로 이것도 링 타입이다. 원단 등을 붙이면 페이지가 두꺼워지기 마련인데 링이라면 폭에 여유가 있으므로 신경 쓸 일이 없다.

같은 물건을 계속 애용할
수 있는 안정감과 편리함.

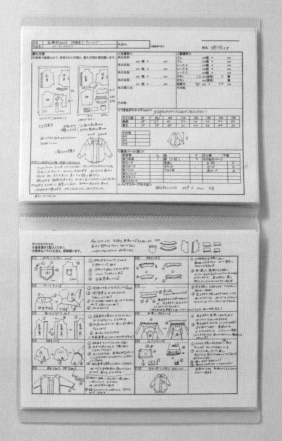

클리어 홀더에는 디자인이나 옷의 사양서를 넣어서 관리한다. 위가 아니라 옆으로 넣는 타입이라 가지고 다녀도 안의 자료가 떨어질 염려가 없다. 무인양품의 좋은 점은 같은 사양의 제품이 계속 만들어진다는 점. 수납이 통일되어 보기에도 깔끔하고 이미 손에 익어서 작업 속도도 붙는다.

옷의 사양서를 클리어 홀더에 보관한다. 몇 번이고 다시 보거나 추가로 기록하거나 하므로 넣고 꺼내기 편한 것도 마음에 든다.

PROFILE

미노와 마유미(美濃羽まゆみ)

지은 지 90년 된 교토의 오래된 집에서 남편과 딸, 아들과 넷이서 산다. 몸이 마른 딸을 위해서 옷 만들기를 시작해 2008년부터 'FU-KO Basics.' 대표로서 패션 작가, 핸드메이드 생활 연구가로 활동하고 있다.

Case.06
이즈모 요시카즈
문구·여행 작가

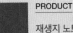

PRODUCT

재생지 노트·5mm 방안
A5·다크그레이
30매·실제본

재생지 주간지
4컷 노트·미니
A5·88매

처음 스케줄러를 써보려고 생각했을 때, 1일 1페이지 스케줄러에 관심이 갔는데 너무 비싸서 망설이다가 발견한 것이 무인양품의 재생지 노트(5mm 방안)다. 다른 스케줄러나 일기장과 비교할 때 파격적인 가성비로 부담 없이 사용할 수 있다는 점, 애용하는 만년필 잉크가 뒷면에 잘 비치지 않는다는 점이 마음에 들었다. 사용법은 우선 아침에 하루를 시작할 때 그날의 To Do를 기록하고 할 일을 확인한다. 그리고 밤에 하루를 돌아보며 일어난 일을 적어 넣는다. To Do나 일어난 일은 쓰는 방법을 규칙화했다. 페이지 왼쪽에는 들른 장소와 시간을 기록하고, 오른쪽에는 기상·취침 시각과 그날 만난 사람의 이름을 잊어버리지 않도록 기록해둔다. 아래쪽에는 To Do와 뉴스, 화제가 있으면 기록한다. 그날의 날씨는 기상 기호 등 기호나 아이콘을 사용하여 간략화해서 깔끔하게 보이도록 유념하고 있다. 또한 가능한 한 5mm 방안지 한 칸에 한 글자가 들어가도록 하면 나중에 봤을 때 아름답고 읽기 쉽다.

노트 표지에는 타이틀 'LIFE-LOG
NOTE'와 숫자, 날짜를 기록한 라벨
을 붙여서 보관한다. 나중에 꺼낼 때
필요한 날짜의 노트를 금세 찾을 수
있다.

방안지 한 칸에 한 글자씩,
내 나름의 고집이 응축된
라이프 로그 노트.

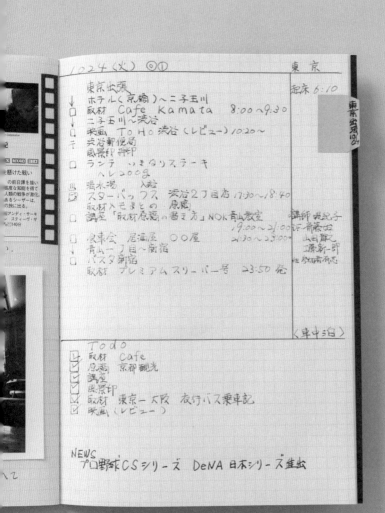

노트 한 권에 모은
한 달간의 추억.

노트의 왼쪽 페이지에는 친구에게 받은 그림엽서나
신문에서 오려낸 자료 등을 붙인다.

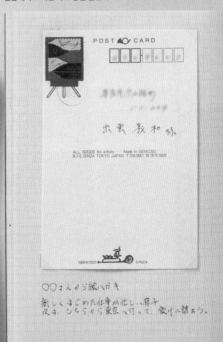

무인양품의 5mm 방안 노트는 한 권에 30매라서 한 달에 한 권을 다 쓸 수 있기에 용도에도 딱 맞다(평일은 하루 한 페이지, 주말은 이틀에 한 페이지). 노트의 맨 처음에는 표 계산 소프트웨어로 먼슬리 캘린더를 인쇄하여 붙인다(왼쪽 사진). 취재 등으로 외출이 잦은 나는 그날 어디에 갔는지 알 수 있도록 지역도 기록해둔다. 펼친 면의 왼쪽 페이지에는 영화표나 전시회 관람권, 받은 그림엽서 등을 '붙이고', 오른쪽 페이지에는 하루의 할 일이나 일어난 일을 '기록'하는 노트 스타일을 나는 'write&paste'라고 부르며 애용하고 있다.

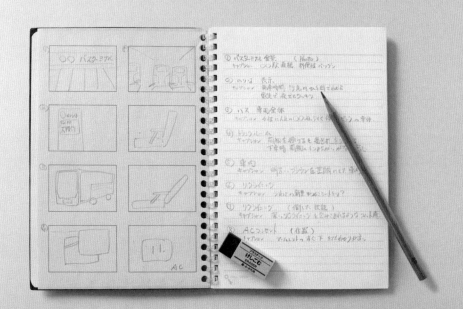

나는 취재·촬영 제안을 자주 받는데, 준비할 때 요점을 정리하는 데 유용한 아이템이 바로 무인양품의 4컷 노트(미니)다. 촬영하고 싶은 컷의 이미지를 그림 콘티로 그려서 포인트를 파악해두기에 무척 편리하다. 사용법은 우선 4컷 노트에 그림을 그리고 잘라서 한쪽에 펀치로 구멍을 뚫는다. 그리고 다른 트위스트 링 노트에 끼우고 오른쪽 페이지에 각 이미지 컷에 대한 주의점 등을 메모한다. 참고로 노트 표지는 무인양품 더블 링 노트의 종이를 사용하여 커스터마이징한다.

노트 외에도 무인양품 식림목 페이퍼 인덱스 스티커 메모나 플라스틱 지우개(검정·소·단단한 편)를 애용. 찌꺼기가 검은색이면 책상 위의 쓰레기가 잘 보인다.

PROFILE

이즈모 요시카즈(出雲義和)

여행지에서도 손에 넣기 쉬운 무인양품 문구를 애용하는 프리랜서 문구·여행 작가. 연간 100일 이상을 여행지에서 보내면서 문구와 여행의 친화성을 추구한다. 블로그 '이즈파파Cafe' 관리자.

Case.07
아이다마
수첩 라이프 연구가

PRODUCT

재생 상질지 더블 링
노트·도트 방안
베이지·A6·화이트
70매·고무 밴드 부착형

상질지 1일 1페이지 노트
문고본 사이즈

가로로 뉘어서 쓰면 링이 손에 닿지 않는다는 장점도 있다.
하루 한 페이지로 정하지 않고 일기의 날짜가 변할 때는 녹
색 펜으로 선을 그어서 빈칸을 남기지 않고 기록한다.

매일 사용하는 물건이기에
더욱 고집스럽게.

원래 일기나 메모를 쓰려고 하루 한 페이지 수첩을 사용했다. 그런데 아무것도 쓰지 않는 날이나 반대로 쓸 내용이 너무 많은 날이 있었다. 그래서 하루에 한 페이지로 압축해서 쓰거나 두 페이지를 쓰거나 할 수 있는 노트로 변경. 그때 고른 것이 무인양품의 더블 링 노트였다. 표지 모서리가 부드럽게 라운딩 처리되어 있어서 닿아도 아프지 않고, 표지가 튼튼해서 선 채로도 쓸 수 있으며, 링이 튼튼해서 종이가 빠지지 않고, 도트 방안의 색이 엷어서 무지로 써도 무방하다는 점 등 이 노트로 결정한 이유를 들자면 셀 수가 없다. 아침이나 밤에 일기를 쓰거나, 뭔가 떠올랐을 때 메모하거나, 평소 사용하는 노트로 즐겨 쓴다. 사용법에 관해 특별히 고집하는 부분은 가로로 뉘어서 쓰는 것. 페이지 오른쪽 공간은 비워두고 나중에 떠오른 것을 빨간 펜으로 추가한다. 옆으로 뉘어서 씀으로써 발상이 점점 넓어져서 기록한 정보도 조감하듯 다시 곱씹어볼 수 있는 것 같다. 또 하나 애용하는 것은 1일 1페이지 노트. 오프라인 모임으로 이따금 지방에 가는데 그때 모인 사람들에게 한 사람당 한 페이지씩 감상을 적어달라고 부탁한다.

PROFILE

아이다마(藍玉)

수첩 라이프 연구가. 블로그 '아이다마 스타일'에서 수첩에 관한 세세한 정보를 제공한다. TV, 잡지에도 다수 출연했다. 저서로 『일단은, 써본다』(가도카와)가 있다.

Case.08
가네코 유키코
자유기고가

PRODUCT

재생지 주간지
4컷 노트·미니
A5·88매

재생 상질지
먼슬리·위클리
노트
A5·베이지
※ 기간 한정 출시

4컷 메모
40매
약 82×185mm

계절이나 순서는 신경 쓸 필요 없다. 새 옷을 사면 그려 넣고, 처분했다면 떼어내면 되므로 옷장 업데이트도 편리!

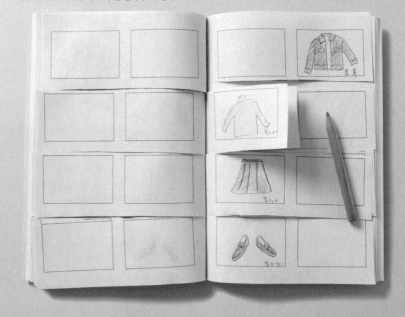

무인양품의 4컷 노트는 발매 당시부터 원고 집필용 그림 콘티(페이지 구성을 짜는 것) 노트로 사용하기에 편리하고 머릿속이 정리가 되어 좋아하는 제품이다. 그러다 확장된 활용법 중 하나가 '옷 갈아입히기 노트'. 어릴 적 문방구에서 팔던 옷 갈아입히기 노트를 떠올리며 의류 관리에도 활용해보자고 생각한 것이다. 그리는 것은 오른쪽 페이지에만. 가지고 있는 옷을 전부 그린다. 맨 위 칸에는 상의, 위에서 두 번째 왼쪽에는 이너, 위에서 세 번째 왼쪽에는 하의, 맨 아랫단에는 신발, 그리고 가장 위 칸 오른쪽에는 아우터를. 색연필로 칠하고 4열을 가위로 자른다. 이렇게 아이템을 조합하여 코디를 즐길 수 있다. '스웨터를 네 벌이나 갖고 있었어', '하늘색 옷만 있네' 등 가지고 있는 옷을 관리하고 파악할 수 있어서 쓸데없이 옷을 사는 일이 없어졌다.

놀이하듯 즐길 수 있는
버추얼 코디네이트.
낭비도 0으로.

또 하나 10년 전부터 애용하고 있는 것이 먼슬리·위클리 노트. 글자가 연해서 선과 숫자가 방해되지 않는 점과 매끈한 종이 질감이 마음에 든다. 위클리 월말 페이지에는 4컷 메모(노트 사이즈에 맞춰 자른다)를 마스킹테이프로 붙여서 커스터마이징하고 그달의 할 일을 적어 넣는다.

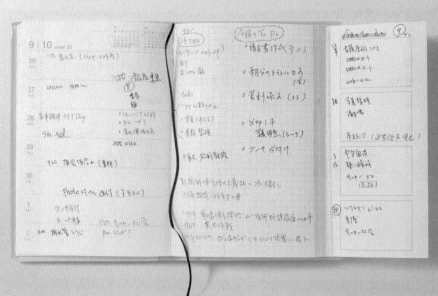

PROFILE

가네코 유키코(金子由紀子)

All About 심플 라이프 가이드. '심플', '미니멈'에 관심을 가지고, 10년간 월세살이 시절에 적게 지니고도 즐겁게 살아가는 노하우를 모색. 출판사에서 단행본 출판 편집자로 일했으며 현재 자유기고가로 활동하고 있다.

Case.09

유피노코

DIY 작가

PRODUCT

식림목 페이퍼 뒷면에 잘
비치지 않는 루즈 리프
B5·5mm 방안
26공·100매

재생지 바인더
B5·26공
다크그레이

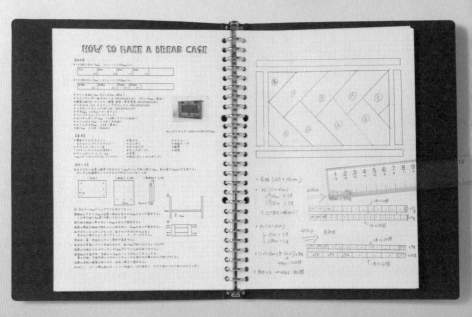

나는 평소 오리지널 가구나 잡화를 제작한다. 작품의 제작 방법이나 필요한 도구, 완성도 등은 무인양품의 루즈 리프에 세세히 기록해둔다. 루즈 리프는 방안 타입을 사용한다. 자 없이도 설계도나 마름질 도면 등을 쓱쓱 깔끔하게 그릴 수 있다. 도구를 사러 갈 때는 무인양품의 바인더(다크그레이라 겉모양이 스타일리시)에 필요한 루즈 리프를 끼우고 불필요한 루즈 리프를 빼낸 후 가지고 가는 식이다. 무인양품의 루즈 리프는 볼펜은 물론 인쇄해도 뒷면에 잘 안 비쳐서 마음에 든다. 재생지 바인더도 오랫동안 쓰고 있는데 모서리가 벗겨지는 일 없이 튼튼하다.

DIY 레시피집.
작품의 모든 것을 이곳에.

재료를 사러 갈 때는 바인더째 가져가고 제작할 때도 곁에 두고 작업한다.

무인양품의 샤프와 샤프심도 작품 레시피집 작성에서 빼놓을 수 없는 아이템. 자도 애용하고 있다.

PROFILE

yupinoko(유피노코)

후쿠오카에 사는 DIY 작가. 오리지널 가구＆잡화점 'Y. P. K. WORKS'를 운영한다. 워크숍 강사와 강연 등으로 활동 중. 저서로 『yupinoko's DIY＆INTERIOR STYLE BOOK』(미디어소프트)가 있다.

Case.10
토노에루
정리 수납 어드바이저

재생지 노트·5mm 방안
A5·다크그레이
30매·실제본

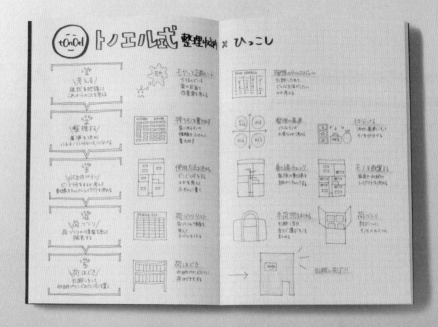

남편의 일 관계로 지금까지 여덟 번 이사했다. 횟수를 거듭하면서 우리 집의 이사 기술을 인스타그램에 공유하자는 생각이 들어 무인양품의 5mm 방안 노트를 사용해 올리기 시작했다. 일러스트도 있는 편이 더 알기 쉬우므로 일러스트를 그리기 쉬운 방안 노트를 사용. 오른쪽 페이지의 스티키 메모만 붙어 있는 페이지는 '가지고 있는 물건을 적는' 작업을 했을 때다. 부엌이나 거실 등 장소별로 두는 물건의 종류를 모두 적어서 나중에 '필요한 것'과 '필요 없는 것'으로 나눈다. 이때 활약하는 것이 무인양품의 식림목 페이퍼 스티키 메모. 쓰는 맛도 좋고 색도 여러 종류라서 물건과 가구로 색을 나눠 사용한다.

이사 비결을 전수하고,
스티키 메모 사용법에도 주목.

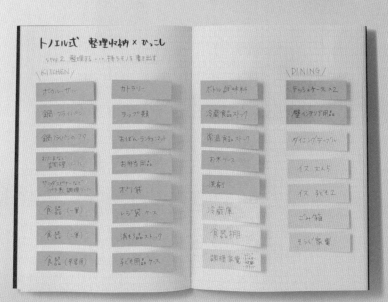

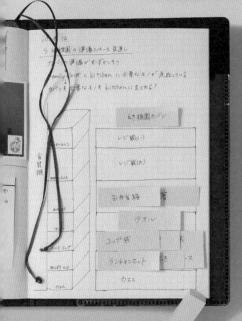

이것은 수납 공간의 재정비에 사용하는 재생지 노트. 위쪽과 왼쪽 페이지에서 소개하는 이사용 노트와 같은 5mm 방안이다. 여기에서도 스티키 메모의 활약은 대단하다.

PROFILE

tonoel(토노에루)

'정리'(일본어로 '정리하다'를 뜻하는 '토토노에루整える'의 발음을 이용한 말장난—옮긴이)만큼 정성스럽게 '토노에루' 정도의 진지함이 딱 알맞다. 그런 삶을 날마다 꿈꾸는 정리 수납 어드바이저. 지난 8년간 여덟 번의 이사를 경험했다.

Case.11
우에하라 사키코
주부

PRODUCT
상질지 매끄러운
필기감의 노트
B6·72매
6mm 폭 가로줄

출산을 위해 친정에 갔을 때 시간이 남아돌아서 노트에 일상을 적어보자고 생각했다. 그때 발견한 것이 이 노트. '무인양품에도 만년필로 쓸 수 있는 노트가 있었구나!' 하고 기뻐서 구입한 것이 기억난다. 출산할 때는 '인생의 가장 소중한 기억을 남겨두고 싶어서' 이 노트만 병원에 가져갔다. 그 후에도 비망록 같은 느낌으로 계속 쓰고 있다. 가격이 저렴해서 밖에 가지고 나갈 때 대충 가방에 집어넣어도 신경 쓰이지 않는다. 조금 대충 다뤄도 표지가 튼튼해서 구겨지지 않는다. 게다가 노트의 종이 질이 무척 좋아서 기분 좋은 필기감……. 나에게는 더는 없어서는 안 될 잡기장이다.

과거도 미래도 아니다.
'지금의 나'를 위해 쓴다.

나중에 남기고 돌아보기 위한 일기와는 다르다. '지금의 나'를 위한 노트 같은 존재다. 떠오르는 감정을 문장으로 풀어내어 노트에 적는 것은 지금 나에게는 가장 큰 스트레스 해소다.

PROFILE

우에하라 사키코(上原咲子)

가나가와현에 사는 주부. 남편, 아들과 셋이서 산다. 취미는 독서, 자수, 글쓰기 등 하여간 인도어파. 맛있는 것, 예쁜 것, 즐거운 것에는 금세 머리를 들이대는 성격.

Special
무인양품 직원 1

PRODUCT

재생 상질지 버티컬
먼슬리·위클리 노트
A5·블랙

모노톤 스케줄러이기에
나만의 색으로 꾸밀 수 있다.

이 노트를 업무용으로 쓰기 시작한 지 약 7년. 토일 날짜나 요일이 빨간색이 아니라서 적어 넣은 나의 일정이 눈에 띄는 것이 마음에 든다. 일상 업무는 빨강, 돌발 사항은 파랑 등 우선순위에 따라 펜의 색깔을 구별해서 사용한다. 여백도 충분하므로 자유롭게 사용할 수 있다.

버티컬은 하루 일정을 시간대별로 관리할 수 있어서 좋다. 과거를 돌아볼 때 같은 수첩이면 보기 편하므로 계속 애용하고 있다.

PROFILE

사토 아쓰코(佐藤厚子)
부서: 생활잡화부 문구 담당
업무 내용: 문구 상품 개발 등

Special
무인양품 직원 2

PRODUCT

재생 상질지 평평하게
펴지는 노트
A5·도트 방안
96매

쓰는 법이 잘못됐다고?
아니다, 정답은 없으니까.

A5 노트의 방향을 바꿔 활짝 펴서 A4 크기로 쓴다. 이렇게 쓰면 한 번에 적어서 나중에 검토할 수 있는 정보량이 두 배가 된다. 노트를 펼치고 닫기 쉬운 만듦새라 불필요한 스트레스를 느끼지 않는 것도 매력. 글씨뿐 아니라 일러스트나 그림을 그릴 때도 있으므로 가로줄은 그리기가 어렵고, 무지는 글씨를 깔끔하게 쓰기가 어렵기에 방안 타입이 가장 맞춤하다!

처음부터 A4 사이즈 노트를 사용하지 않는 것은 가지고 다닐 때 콤팩트한 A5 사이즈가 베스트라서. 사내 회의나 미팅 메모용으로도 사용하고 있다.

PROFILE

다치바나 요코(橘 容子)

부서: 선전판촉실
업무 내용: POP·카탈로그 제작, 태그나 패키지 디자인 관리 등

Special
무인양품 직원 3

PRODUCT
재생지 더블 링 노트·무지
B5·베이지
80매

백지 페이지에도
내 나름의 이유가 있다.

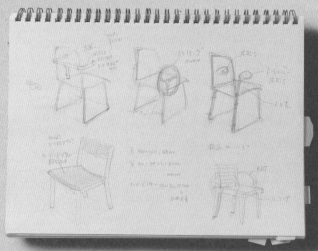

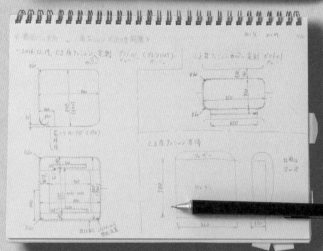

가구 상품 개발이라는 업무 성격상 문자 기입보다는 떠올린 아이디어를 스케치하는 일이 많으므로 무지 더블 링 노트를 애용하고 있다. 2년 전에 동료가 사용하던 것을 보고 따라 했는데 지금은 이것 없이는 일을 못 한다. 표지가 튼튼하고 두꺼운 종이라 외출할 때 가방에 넣어도 꺾이거나 휘거나 형태가 변하지 않아서 좋다. 참고로 내 나름의 사용 방법으로 두 페이지 (활짝 폈을 때) 중 한 페이지는 추가 기록용으로 백지로 남겨둔다. 노트의 내용은 난잡하게 보이지만 나만 내용을 알면 되는 거 아닌가(웃음).

죽은 공간이 되기 쉬운 표지 뒷면(아래). 이 부분에는 스티키 메모를 붙여서 비망록 공간으로 활용한다.

PROFILE

아키타 신고(秋田真吾)

부서: 이데(무인양품의 인테리어 디자인 브랜드-옮긴이) 사업부
업무 내용: 가구 상품 개발, 품질 관리 등

Special
무인양품 직원 4

PRODUCT

상질지 슬림 노트·무지
A5 슬림

세로가 긴 노트의
디자인성을 활용한 샘플집.

슬림 노트에서 좋아하는 점은 무엇보다도 세로로 긴 형태. 노트 윗부분에 가로선 하나를 추가하여 날짜와 제목을 적어 넣어도 아랫부분은 여전히 공간이 충분히 남는다. 공장에서 제작하는 샘플이나 특별 주문 가구 등 기억해두고 싶은 것을 스케치해서 기록한다.

뒤에서부터 다시 볼 가능성이 큰 것은 색깔 있는 점착 메모를 붙여서 눈에 띄게 한다.

PROFILE

노모토 아유미(野元あゆみ)
부서: 이데 사업부
업무 내용: 모델 룸 코디네이트, 특별 주문 가구 제안 등의 디자인 업무

무인양품 직원 5

PRODUCT

식림목 페이퍼
뒷면에 잘 비치지 않는
노트 5권 세트

B5·30매
6mm 폭 가로줄
백크로스 5색

다섯 가지 컬러&
스탬프로 구분한다.

백크로스 5색이 세트인 노트. 같은 주제라도 색에 따라 나누어 쓸 수 있으므로 관리하기 쉽다. 담당 업무가 일본·중국·홍콩·싱가포르 등 여러 나라로 나뉘어 있기에 국가별로 노트를 나누고 있다. B5의 사이즈감과 얇은 매수가 다루기 쉽고 가지고 다니기에도 가벼워서 스트레스가 없다.

세계 각지의 무료 스탬프(186쪽 참조)를 찍어서 나라의 위치를 표시한다. 남은 한 권은 '아무거나 노트'로 삼고 좋아하는 스탬프를 찍었다.

PROFILE

우다 메구미(宇田 愛)

부서: 이데 사업부
업무 내용: 국내·해외의 무인양품 이데 매장 지원,
기획·운영 업무

Chap.3

수납하다

문구를 사면 그것을 수
납할 곳이 필요한 법.
그럴 때 무인양품의 데
스크톱용 수납용품이 대
활약한다. 이 장에서는
소재별로 수납 아이템의
특징을 살펴보겠다.

취재·집필

tonoel(토노에루)

정리 수납 어드바이저. '토토노에
루(정리)'라고 부를 만큼 힘주지 않
는 '토노에루'가 딱 좋다. '정성스
러운 듯한 삶'을 지향한다. 8년 동
안 여덟 번의 이사를 경험했다 . 지
은 지 20년 된 아파트에서 남편, 딸,
아들과 살고 있다.

No.01
폴리프로필렌 수납: 파일박스
polypropylene made storage: file box

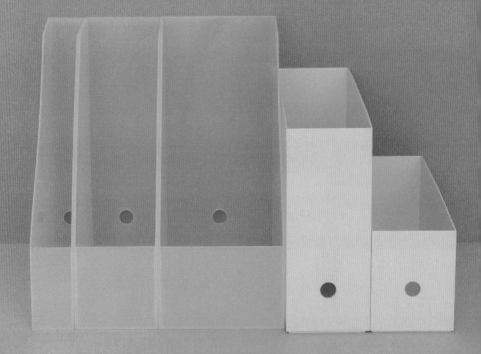

폴리프로필렌 하면 무인양품에서 가장 아이템이 많은 소재. 데스트톱용 수납용품 중에서 맨 처음 폴리프로필렌 소재가 도입된 것은 스탠드 파일박스였다. 당시에는 사무실의 서류 수납을 목적으로 만들어졌다고 한다. 그러나 지금은 가정의 주방이나 욕실 등 다양한 장소에서 활용되고 있다. 종이 재질 파일박스와 비교해 튼튼하고 내구성이 뛰어나며, 안에 들어 있는 물건이 희미하게 보이기 때문에 찾는 물건을 한눈에 쉽게 발견할 수 있다. 무인양품 제품 중에서도 특히 범용성이 높은 아이템이다. 나란히 세웠을 때 면이 일정하여 통일성 있는 모양새에 매력을 느끼는 분도 많을 것이다.

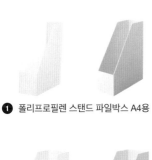

❶ 폴리프로필렌 스탠드 파일박스 A4용

❹ 폴리프로필렌 파일박스·스탠더드 타입 A4용

❷ 폴리프로필렌 스탠드 파일박스·와이드 A4용

❺ 폴리프로필렌 파일박스·와이드 A4용

❸ 폴리프로필렌 스탠드 파일박스·하프

❻ 폴리프로필렌 파일박스·1/2

※ 1, 2, 4, 5, 6 우측은 모두 화이트그레이

반투명파? 화이트그레이파?

성형하기 쉽고 가격이 저렴한 폴리프로필렌 수지는 다른 소재에 비해 가격적으로도 인기가 있다. 무인양품에서는 오랫동안 안료를 섞지 않은 반투명 폴리프로필렌 수납용품을 판매하고 있었는데, '보여주지 않는 수납'도 있지 않을까 하는 생각에 2004년 화이트그레이가 탄생했다. 색 선정은 '무인양품다움'을 표현하는 '화이트~그레이'의 색 표본을 기본으로 했다고 한다. 인테리어에서 지나치게 튀지 않도록 새하얗지 않고 약간 그레이 컬러를 띠는 화이트를 선택한 것이리라. 참고로 물건에 따라 농도가 다른데, 문구는 밝은 편(더욱 화이트에 가까운 그레이)인 데 비해 청소 도구는 어두운 편이라고 한다.

사진/PIXTA

폴리프로필렌
폴리프로필렌 그 자체는 반투명이다. 금형에 부어서 성형하므로 수지 중에서도 가공이 용이하다.

안료
폴리프로필렌에 엷은 그레이 안료를 넣으면 화이트그레이가 완성된다.

화이트그레이
희미하게 회색빛이 도는 화이트는 눈에 거슬리지 않으면서도 방 인테리어에 잘 어울린다.

진함 그레이의 농도 연함

가구
스틸 유닛 선반
스틸 선반 세트
S·그레이

청소용품
탁상 빗자루 쓰레받기 세트
약 W16×D4×H17cm

문구
폴리프로필렌 파일박스
스탠더드 타입
A4용·화이트그레이

파일박스의 역사

연도
1996
폴리프로필렌
스탠드 파일박스

2004
폴리프로필렌
스탠드 파일박스
화이트그레이

2004
폴리프로필렌
파일박스
스탠더드 타입
※ 화이트그레이도
동시 출시

2006
폴리프로필렌
스탠드 파일박스
하프

2012
폴리프로필렌
스탠드 파일박스
와이드
※ 화이트그레이도
동시 출시

폴리프로필렌
파일박스
스탠더드 타입
와이드

2017
폴리프로필렌
파일박스
스탠더드 타입
1/2
※ 화이트그레이도
동시 출시

시대의 흐름과 함께 다양한 크기의 파일 박스가 등장했다. 우선 2006년에 하프 사이즈가 탄생했다. 이는 가정의 유선전화 옆에 두고 전화번호부나 신문 등을 수납할 수 있는 사이즈가 있으면 좋지 않을까 하는 생각에서 제작되었다고 한다. 더욱이 무인양품의 해외 진출이 늘어난 무렵인 2012년에는 와이드 사이즈도 추가되었다. 영국에서는 5cm 두께의 2공 파일이 두 권 들어가는 큰 파일박스가 대세였기에 제작되었다고 한다. 하지만 예상이 빗나가고 영국에서는 잘 팔리지 않았는데 왠지 일본 가정에서 자질구레한 물건 수납용으로 인기를 끌었다. 그 무렵부터 나도 이 아이템을 보관 서류·그리기 도구·추억용품 등을 수납하는 데 사용하고 있다. 최근에는 2017년에 1/2 사이즈가 탄생했다. 상반부가 없기에 수납한 물건을 넣고 빼기 쉽다. 이것도 인기 아이템이다.

143

No.02

폴리프로필렌 수납: 정리 트레이

polypropylene made storage: storage tray

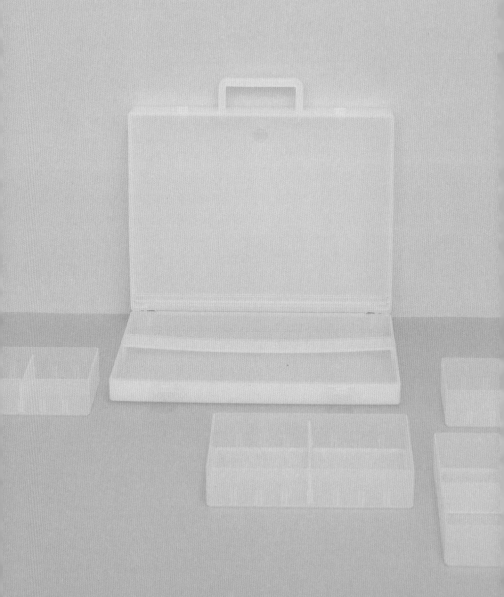

문구처럼 종류가 많고 자잘한 물건일수록 세세하게 나누어 수납해야 나중에 찾기도 쉽다. 즉, 한눈에 보이고 쓱 꺼냈다가 다시 넣기 쉬워야 한다. 이 2009년에 출시된 데스크 정리 트레이는 수납하는 물건에 맞추어 칸막이로 자잘하게 나눌 수 있다. 네 종류 있는 트레이 중 기준 사이즈는 20cm. 깊이는 20cm 혹은 10cm. 너비는 20cm의 약 3분의 1인 6.7cm, 2분의 1인 10cm, 약 3분의 2인 13.4cm 세 종류가 있다. 그러므로 퍼즐처럼 자유자재로 조합할 수 있는 것이다. 개발 당시의 디자이너가 시간과 노력을 엄청나게 들여 탄생한 궁극의 네 제품인 것이다.

❶ 폴리프로필렌 데스크 정리 트레이 1

❹ 폴리프로필렌 데스크 정리 트레이 4

❷ 폴리프로필렌 데스크 정리 트레이 2

❺ 폴리프로필렌 데스크 정리 트레이용 칸막이
트레이 1·2용, 3용, 4용

❸ 폴리프로필렌 데스크 정리 트레이 3

❻ 세워서 수납이 가능한 캐리 케이스·A4용

어떤 서랍에도 맞춤하다.

정리 트레이

정리 트레이의 크기는 사무실에 있는 일반적인 책상의 서랍에 들어가도록 설계되었다. 네 종류 트레이는 저마다 너비나 깊이 어느 하나는 공통점이 있다.

※ W=너비, D=깊이. 높이는 모두 4cm

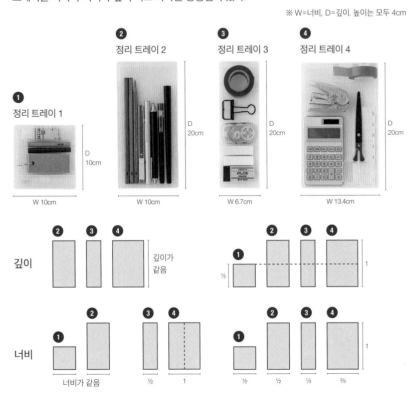

칸막이

세 종류의 칸막이로 다시 커스터마이징할 수 있다. 수납하는 물건에 맞춰 정리 트레이를 2~8등분 으로 나눌 수 있다.

※ 예: 정리 트레이 3을 칸막이로 7등분

데스크 정리 트레이의 응용편이라고도 할 수 있는 주목할 만한 아이템이 있다. 바로 '세워서 수납이 가능한 캐리 케이스·A4용'. 가지고 다니는 일이 많은 물건들을 그루핑하여 수납하는 데 편리하다. 이 상품은 개발 담당자가 독일에 출장 갔을 때 현지 잡화점에서 자잘하게 칸막이가 있고 가지고 다닐 수 있는 공구함을 발견했는데, 거기서 힌트를 얻었다고 한다. 독일에서 발견한 것은 칸막이가 고정된 타입이었지만, 당시 이미 무인양품에서 판매하고 있던 데스크 정리 트레이를 활용하여 자유롭게 조합할 수 있는 것을 만들자는 생각으로 개발되었다. 트레이는 간단히 넣거나 뺄 수 있기 때문에, 가령 서랍 안 트레이를 캐리 케이스에 넣어서 문구를 가지고 다닐 수도 있다. 이름 그대로 세울 수 있으므로 파일 박스처럼 여러 개를 나란히 세워 수납하면 보기에도 깔끔하다.

❶ 수납력 발군

뚜껑을 닫으면 가로로도 세로로도 세울 수 있으므로, 선반의 좁은 틈새에 넣거나 여러 개 나란히 두어도 겉모습이 통일감 있어서 좋다.

❷ 돌기의 높이

돌기의 높이 조절에도 애를 썼다고 한다. 너무 낮으면 트레이가 움직이고, 너무 높으면 밖에서 봤을 때 돌기가 눈에 띄어 볼썽사납기 때문이다.

❸ 비밀은 낮은 돌기

내부의 바닥에 오돌토돌한 돌기가 나 있다. 이 돌기 덕에 정리 트레이를 하나만 넣어도 잘 흐트러지지 않는다.
※ 실물 돌기는 반투명이다.

세워서 수납이 가능한 캐리 케이스·A4용
약 W32×D7×H28(손잡이 포함)cm

No.03

폴리프로필렌 수납: 소품 케이스

polypropylene made storage: storage case

폴리프로필렌 소품 케이스는 주로 학생이 쓰는 것을 염두에 두고 개발했다고 한다. 처음 쓴 무인양품의 수납용품이 소품 케이스인 분도 많으리라. 공통점은 '이걸로 됐다'고 생각할 수 있는 군더더기 없는 디자인과 저렴한 가격. 거기에 사용법을 사용자에게 맡기는 여백의 크기. 가령 펜 케이스는 도시락용 커트러리를 가지고 다니거나 드라이버를 보관하는 데 써도 좋을 듯하다. 안에 든 물건이 희미하게 보이도록 반투명을 고집하여 만들어진 소품 케이스는 작아서 잘 보이지 않는 물건을 파악하기 쉽게 수납하는 데 최적이다.

1 폴리프로필렌 펜 케이스(가로형)

S·약 W17×D5.1×H2cm

3 폴리프로필렌 안경·소품 케이스 스탠드식

S·약 W5.5×D3.5×H16cm, L·약 W7×D4.4×H16cm

2 폴리프로필렌 도장 케이스

클리어·인주 포함

4 폴리프로필렌 소품 박스 원형

약 직경 4.2×높이 3.3cm·5색

'이런 거, 갖고 싶었어!'라고
생각하게 만드는 케이스들

무인양품의 소품 케이스는 여럿이다. 이
제품들은 어떤 타이밍에 개발, 출시되었
을까? '어느 정도 시대에 맞는 것을. 그렇
다고 너무 앞서가면 팔리지 않는다. 그러
니 조금 늦은 정도가 딱 좋다'는 것은 개
발 담당자의 이야기. 가령 '폴리프로필렌
안경·소품 케이스'. 요새 학생은 자습실
의 학습용 책상이 아니라 카페나 거실에
서 공부하는 일이 많다. 카페에서 공부하
는 학생을 본 개발 담당자가 '가지고 다
닐 수 있을 뿐 아니라 좁은 테이블 위에서
도 쓰러지지 않고 세울 수 있는 펜 케이스
가 있으면 편리하지 않을까?' 하고 생각
하여 이 상품이 탄생했다. 또한 최근 안경
이나 선글라스는 예전에 비해 큰 사이즈
가 인기. 예전부터 있던 무인양품의 알
루미늄 안경 케이스는 약간 작아서 들어
가지 않기에 약간 크게 만들되, 학생들도
살 수 있도록 폴리프로필렌 소재의 특성
을 활용하여 저가로 설정하는 배려도. 확
실한 니즈가 있는 곳에 적정한 가격으로
판다. 그 타이밍을 파악하는 것도 무인양
품의 묘미다.

최근에는 큼직한
선글라스가 유행

알루미늄 안경
케이스에는
들어가지 않는다

무인양품의
소품 케이스

요즘 학생은 카페에서 공부한다

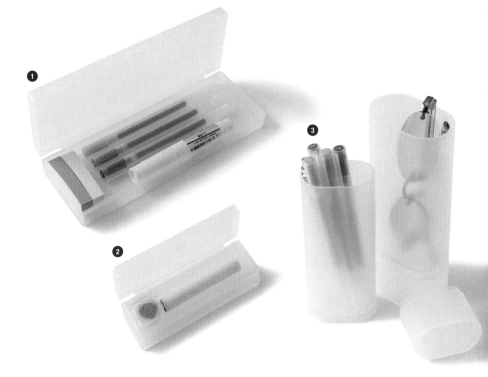

❶
폴리프로필렌 펜 케이스(모형)
1999년 출시
이거, 학생 시절에 썼다. 그도 그럴
것이 폴리프로필렌 소품 케이스 중
에서는 가장 많이 팔린 스테디셀러
라고 한다.

❷
폴리프로필렌 도장 케이스
2007년 출시
현재도 애용 중. 가족 모두의 도장을
각각 보관하고 있다. 한 명씩 도장의
색을 달리하고 있어서 케이스 너머
로 희미하게 누구 것인지 알 수 있어
서 편리하다.

❸
**폴리프로필렌 안경·소품
케이스 스탠드식·S·L**
2017년 출시
뚜껑을 밑에 끼워도 잘 넘어지지 않
도록 뚜껑 높이도 검토에 검토를 거
듭했다고. 안경에 상처가 생기지 않
게 넣을 수 있도록 둥그스름한 형태
로 만들었다.

❹
폴리프로필렌 소품 박스
2014년 출시
무인양품에서는 보기 드문 원색이
다. 매대에서 눈에 잘 띄게 하려는 목
적이라고 한다. 자잘한 물건 정리에
좋고, 식별도 쉬우니 일석이조.

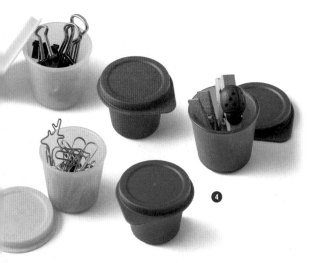

No.04

아크릴 수납

acryl made storage

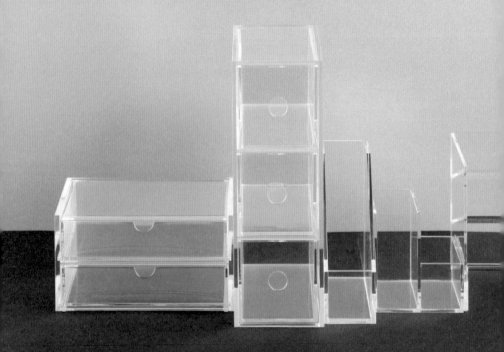

아크릴 수납은 물건이 주역이 되는 아이템이다. 투명하고 고급스러운 느낌이 있으므로 장식하듯 수납하여 보면서 즐길 수 있다. 그리고 어디에 무엇이 있는지 한눈에 들어온다. 무엇보다 이 수납 자체가 무척 예쁘다. 아크릴은 유리처럼 투명하면서도 수지이므로 잘 깨지지 않아서 수족관 수조로도 사용되는 소재다. 무인양품의 아크릴 수납 역사는 길어서 30년 이상 전에 '아크릴 포트'와 '아크릴 펜 스탠드'를 이미 출시했다고 한다. 그 후 라인업이 조금씩 늘었고 지금은 데스크톱용 수납용품 중에서 종류가 가장 많다. 수납하는 물건에 따라 시리즈끼리 조합이 자유로운 것도 장점이다.

1 아크릴 포트
약 직경 8×높이 11cm

2 아크릴 펜 스탠드
약 W5.5×D4.5×H9cm

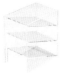

3 아크릴 소품 랙
약 W8.8×D13×H14.3cm

4 아크릴 소품 수납 박스·3단
약 W8.7×D17×H25.2cm

5 아크릴 2단 덮개 서랍·L
약 W25.5×D17×H9.5cm

6 아크릴 넥클리스·피어스 스탠드
약 W6.7×D13×H25cm

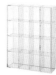

7 뒷면이 보이지 않는 아크릴 컬렉션 박스·4×4칸
약 W27.5×D7.2×H34.7cm

8 아크릴 픽처 프레임·S
A3 사이즈용

투명도를 살린
신기한 사용법이 속출.

아크릴 수납은 실로 재미있게 사용되고
있다. 가령 축구 선수 베컴이 홈 파티에
서 '아크릴 2단 덮개 서랍'에 초밥을 담아
대접했다고. 그 밖에도 '아크릴 픽처 프레
임'에 다리를 달아 피규어 스탠드로 쓰거
나, '아크릴 소품 수납 박스·3단'의 서랍
구멍을 막아서 송사리 수족관으로 만들
거나. 모두 개발 담당자가 '추천하지 않는
사용법'이라고 하는데……. 일단 투명도
가 뛰어나서 보기에 아름답다는 이 아이
템의 특징을 살린 사용법이다. 문구의 경
우 다채로운 마스킹테이프를 수납하거나,
'아크릴 케이스용 벨루어 파티션'을 사용
하여 소중한 만년필을 수납하는 사람이
많다고 한다. 보고 즐길 수 있으므로 범용
성이 뛰어난 아크릴 수납. 하지만 가격이
약간 비싸다고 생각지 않는가? 물론 여기
에는 이유가 있다. 형태에 고집하는 부분
이 있는 아크릴 수납은 가공이 어렵고 성
형하는 데도 수작업이 많기 때문이라고
한다.

홈 파티에서
초밥 그릇으로?!

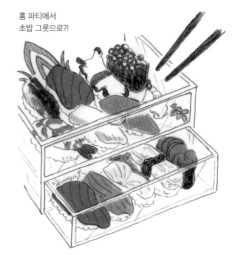

구멍을 막아서
송사리 수족관으로…

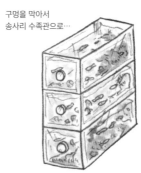

아크릴 프레임으로
피규어 스탠드 완성!

금형으로 성형한다

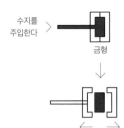

수지를 주입한다 > 금형

↓

← →

맞붙이기

↓

금형&맞붙이기

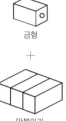

금형

+

맞붙이기

(좌)아크릴 펜 스탠드
(우)아크릴 포트
사각형, 원형 등 단순한 형태는 금형에 아크릴 수지를 주입해서 성형한다.

아크릴 소품 랙
자른 아크릴판을 수작업으로 맞붙여서 성형한다. 여기에는 고도의 기술이 필요하다.

아크릴 소품 수납 박스·3단
서랍식 케이스는 더욱 복잡하다. 안쪽 상자는 금형으로, 바깥 틀은 맞붙여서 성형하여 조립한다.

❶

구조
아크릴은 다른 소재와 비교해 흠집이 나기 쉬우므로 그것을 방지하기 위한 가공도 병행했다.

❷

서랍의 홈
바깥 틀 안쪽에 홈이 파여 있어 서로 맞물려 안쪽 상자를 지지함으로써 안쪽 상자 바닥이 마찰하여 흠집이 나는 것을 방지한다.
※ 일부 제품만 해당

씰 부착
부속 씰을 바닥의 네 곳에 붙이면 제품이 쓸려서 흠집이 나는 것을 방지한다.
※ 일부 제품만 해당

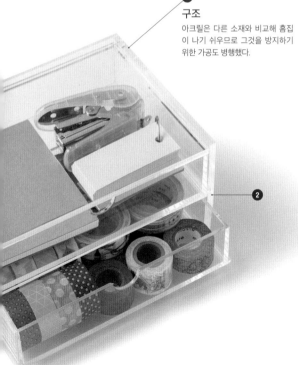

No.05

ABS 수지 데스크톱 수납

ABS resin made desktop storage

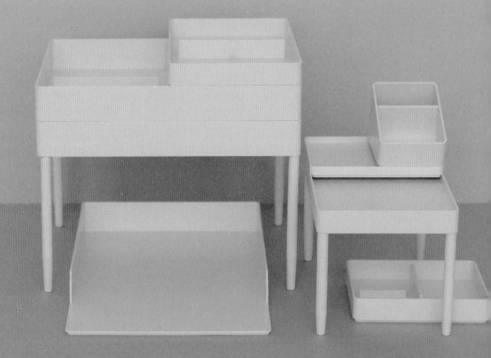

일하는 도중에 필요한 물건을 쓱 꺼내 쓰면 좋겠다고 생각할 것이다. 그러기 위해서는 자주 쓰는 물건은 넣어두기보다는 오픈 수납 하는 것이 좋다. 하지만 사무실의 책상은 다 꺼내놓고 쓰기에는 좁다. 그래서 공간을 상하로 확장함으로써 수납력을 강화한 아이템이 탄생했다. 잡다한 물건을 꺼내놓고 있어도 눈에 거슬리지 않도록 투명도 반투명도 아닌 불투명한 것으로. 사용되는 소재는 ABS 소재. 성형이 쉽고 폴리프로필렌보다 약간 단단해서 사이즈가 잘 변형되지 않는 소재다. 뒤틀림이 없으면 딱 맞게 겹칠 수 있기 때문에 기분도 좋다.

① ABS 수지 A4 서류 트레이
A4 사이즈용

⑤ ABS 수지 A4 서류 트레이·가로
약 W24×D32×H4.5cm

② ABS 수지 A4 다리 부착 트레이
A4 사이즈용·다리 4개 부착

⑥ ABS 수지 박스·1/8·A7
약 W8×D12×H7cm

③ ABS 수지 A4 칸막이 트레이
A4 사이즈

⑦ ABS 수지 A4 하프 칸막이 박스
약 W12×D32×H7cm

④ ABS 수지 펜·소품 스탠드·1/8
약 W8.1×D11cm

무인양품에서도 흔하지 않은, 상하 공간을 활용한 수납.

※ 단위: cm

❶ A4 서류 트레이

A4 용지를 세로로 넣을 수 있는 트레이. 이것이 시리즈의 기준이 되어, 1/2·1/4·1/8 사이즈도 출시되었다.

❷ 펜·소품 스탠드·1/8

깊이가 있어서 세워서 수납하는 데 최적이다.

❸ 칸막이 트레이·1/4

문고본 크기의 트레이. 칸막이가 있어서 자잘한 문구를 깔끔하게 정리할 수 있다.

❹ 다리 부착 트레이·1/2

상하 공간을 유용하게 활용할 수 있는 다리 부착 트레이. A4의 1/2 크기.

❺ 칸막이 트레이·1/2

A5의 짧은 변=A6의 긴 변은 일반적인 펜과 비슷한 정도의 길이.

❻ A4 다리 부착 트레이

상하 공간을 유용하게 활용할 수 있다.

❼ A4 칸막이 트레이

안쪽 깊이가 4.2cm라서 큼직한 문구를 놓기에 알맞다.

이 시리즈 중 먼저 출시된 일곱 가지 아이템은 세로 서류 트레이가 기준 사이즈다. 이는 A4보다 한 단계 큰 A4 와이드 사이즈(깊이 32cm). A4 와이드 사이즈에는 서류는 물론 잡지도 수납할 수 있고, 세로형이라 가로 폭을 잡아먹지 않으므로 사무실 책상에 두기에 최적이다. 하지만 한편으로 우리 집 서재처럼 세로 폭이 없는 책상에는 깊이 32cm는 약간 크다. 현재는 개발 당시의 라인업에 더해서 가로형의 서류 트레이를 기준으로 한 시리즈도 나와 있으므로 깊이가 여유롭지 않은 책상에도 사용하기 쉬워졌다. 세우는 타입의 박스나 가려주는 뚜껑도 등장하여 자유롭게 구성할 수 있는 것도 기쁘다. 게다가 이 수납의 큰 특징은 오픈 수납이라는 점. 정리를 잘 못하는 사람에게는 물건을 꺼내고 넣을 때 문을 열고 닫는 수고가 들지 않아서 편하다. 즉, 귀찮은 게 질색인 나 같은 사람이나 어린아이들은 이 시리즈가 딱일지도 모르겠다.

※ 단위: cm

A4 서류 트레이·가로
왼쪽 페이지의 서류 트레이 가로 버전. 'MDF 서류 정리 트레이'(163쪽 참조)와 같은 형태지만 조금 더 큰 A4 와이드를 수납할 수 있는 사이즈다.

❷
키·코인 트레이·1/8
중앙을 향해 경사가 나 있으므로 자잘한 것을 집기 쉽다.

❸
뚜껑이 되는 트레이·1/4
A6 크기 외에 A5 크기나 하프 칸막이 박스 절반을 가릴 수 있다.

❹
뚜껑이 되는 트레이·1/8
숨기고 싶은 것을 넣은 트레이의 뚜껑이 되고, 이것 자체를 트레이로도 쓸 수 있다.

❺
칸막이 트레이·1/8
점착 메모지나 지우개 등을 넣어두기 딱 좋은 A8 사이즈의 공간이 두 개 있다.

❻
박스·1/8
깊이가 있어서 명함이나 카드를 옆으로 세워 수납할 수 있다.

❼
A4 하프 칸막이 박스
30cm 자를 수납할 수 있는 크기. 깊이도 있으므로 메모지나 계산기를 넣어도 좋다.

No.06

MDF 수납

MDF made storage

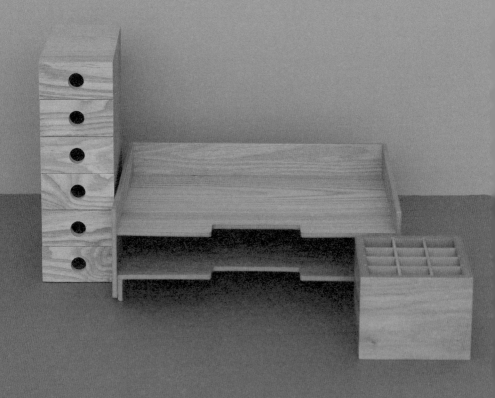

내추럴한 분위기가 매력적인 MDF 수납은 현재 일곱 개 아이템이 나와 있으며 그중 다섯 개는 아크릴 수납(153쪽 참조)과 거의 같은 크기로 만들어졌다. 거실에 놓고 싶지만 손님에게는 보이고 싶지 않은 물건이 있기 마련이다. 그런 물건을 숨기면서 수납할 수 있는 수납용품이 있었으면 하는 생각에서 이 수납 아이템이 탄생했다고 한다. MDF란 식물섬유를 원료로 성형한 판을 가리킨다. 더욱이 거실 테이블 위에 놓아도 인테리어와 어울리도록 들메나무 원목을 붙여서 마무리했다. 수납의 기본은 사용하는 장소에 수납하는 것. 거실에서 사용하는 것을 그 장소에 숨기면서 수납할 수 있는 건 기쁜 일이다.

① MDF 소품 수납 1단
약 W25.2×D17×H8.4cm

⑤ MDF 서류 정리 트레이 A4·2단

② MDF 수납 스탠드·A5 사이즈
약 W8.4×D17×H25.2cm

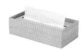

⑥ MDF 펜 스탠드
약 W11.5×D11.5×H8.7cm

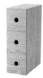

③ MDF 소품 수납 박스 3단
약 W8.4×D17×H25.2cm

⑦ MDF 티슈 박스
약 W26.5×D13.5×H7.2cm

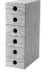

④ MDF 소품 수납 박스 6단
약 W8.4×D17×H25.2cm

서류를 잠시 둘 때
간편하고 신속하게.

MDF 수납은 재단된 MDF를 아이템의 형태로 조립한 후 그 표면에 들메나무 원목을 붙여서 만든다. MDF라는 말을 들으면 '값싸고 가공하기 쉽지만 나뭇결이 없는 소재'라는 이미지였다. 하지만 이 시리즈, 무구재(無垢材, 천연목 한 그루에서 만들어진 목재-옮긴이)로 만들어진 것처럼 보일 정도로 나뭇결이 아름답다. 개발 담당자에게 물어보니 MDF를 조립하는 작업도, 들메나무 원목을 붙이는 작업도 모두 사람 손으로 한다고. 설마 핸드메이드일 줄이야! 놀랐다. 그중에서도 인기 있는 제품이 'MDF 서류 정리 트레이'. 이것은 무인양품 매장에서 사용했던, 리플릿을 놓아두던 트레이를 가정용으로도 판매해달라는 요청을 받아서 만들어진 것이라고 한다.

구조
가공하기 쉽도록 개체차를 줄인 MDF로 만든 아이템 표면에 천연목인 타모재를 붙임으로써 품질과 겉모습을 양립시킨다.

MDF
목재 등의 식물섬유를 풀어서 열로 압착하여 성형한 판. 천연목이 아니므로 나뭇결이 없고, 그대로 사용하면 약간 싼 티 나는 인상을 준다.

타모재
들메나무 원목. 강도가 높고 품질이 좋아서 가구는 물론 폭넓은 용도로 사용되고 있다. 황백색 계열의 자연스러운 나뭇결이 아름다운 천연목이다.

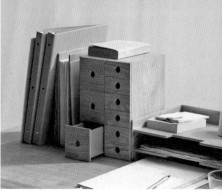

목재만으로 성형하려 하면 특유의 휘어지는 성질과 건조되면서 갈라지는 특성으로 인해 가공이 매우 어렵다. 그러나 MDF는 가공성이 매우 좋으며, 무구재에 비하면 저렴한 소재(위/PIXTA)다. 들메나무는 비싸고 반발력이 있기에 야구 방망이 소재로도 사용되는 것으로 유명하다(중앙). MDF 수납용품에 둘러싸여 따스한 공간(아래).
※ 사진은 모두 이미지

MDF 서류 정리 트레이

A4·2단

① 폭

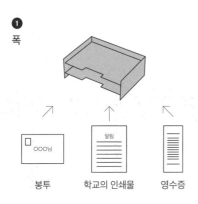

봉투 　　학교의 인쇄물　　 영수증

가로형은 가정용

가정용 서류는 A4 프린트보다 작은 것이 많다. 그러므로 깊이가 얕은 편이 잠시 두기 쉽고 꺼내기도 편하다. MDF 서류 정리 트레이는 가정용 아이템이다.

※ 상품 예
ABS 수지 A4 서류 트레이
(자세한 것은 158쪽 참조)

자료 　　　봉투　　　 A4 파일

세로형은 사무실용

사무실의 서류는 A4 사이즈가 주를 이룬다. 더불어 그것을 수납하는 A4 파일도 수납할 수 있으면 더욱 좋다. 수납하는 것이 A4 사이즈로 통일되어 있으므로 깊이가 있는 세로형 트레이라도 넣고 빼기가 쉽다.

② 높이

안쪽까지 손이 들어가지 않지만 주변에 잠시 놓는 정도라면 꺼낼 여유가 있는 높이. 트레이가 너무 커지지 않도록 높이에 각별히 신경을 썼다고.

③ 경사도

서류를 놓는 부분이 안쪽을 향해 약간 경사져 있다. 서류를 쓱 넣어두어도 앞으로 미끄러져 나오지 않아서 좋다.

안쪽　　　　　　　　바깥쪽

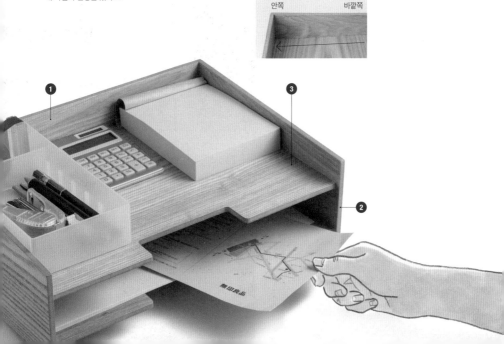

Chap.4

즐기다

히트 상품은 어떤 과정을 거쳐 태어나는 것일까? '무인양품답다'고 생각하게 만드는 디자인이란? 서랍이나 케이스 안에 문구가 딱 들어가는 것은 우연? 그 비밀을 알면 늘 사용하는 문구가 반짝반짝 빛나 보인다.

취재·집필

야마다 요코(山田容子)

문구를 좋아하는 편집자. 담당은 여성 실용, 취미, 생활 등. 편집한 책으로 『귀여운 mizutama 문구』, 『도쿄 굳이 가고 싶은 동네 책방』, 『정신 차리니 계속 무인양품이었습니다』 등이 있다. (전부 G. B. 출간)

01
개발 과정

히트 상품은 어떻게 태어나는가?

무인양품의 문구는 어떤 과정을 거쳐 우리 손에 건네지는
것일까. 신제품이나 리뉴얼 제품의 개발 과정을 개발 담당
자에게 살짝 들어보았다.

무인양품의 문구는 현재 약 500종의 아
이템(데스크톱 수납용품을 제외하고)이
출시되었다. 이 문구 개발 과정은 실로 흥
미롭다. 브랜드 콘셉트나 사업 계획에 따
라 개발이 진행되는데, 재미있는 점은 개
발 담당자가 스스로 진행하는 '옵저베이
션'. 이는 실제의 '리얼한' 생활의 장을 방
문하여 직접 탐문 조사를 하는 것. 가령
어떤 학교에 가서 학생들의 필통이나 노
트를 보여달라고 하거나, 무인양품의 문
구를 써보게 한 후 솔직한 감상을 듣는다.
학교 외에 일반 가정이나 사무실을 방문
하기도. 창업한 지 100년 된 역사가 긴 기
업과 클라우드 서비스를 제공하는 IT 기
업이라는 양극단에 있는 두 사무실을 방
문하여, 사원이 실제로 사용하는 문구나
수납용품을 보고 오는 경우도 있다고 한
다. 옵저베이션을 실시하는 타이밍은 상
황에 따라 다르다. 상품 개발을 시작하기
전에 조사하거나, 개발 도중이라도 아이
디어가 막힐 때 가기도 한다.

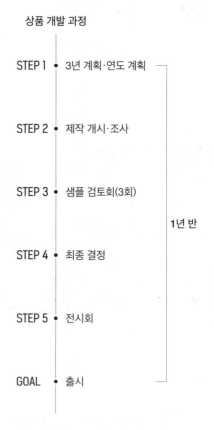

상품 개발 과정

STEP 1 • 3년 계획·연도 계획

STEP 2 • 제작 개시·조사

STEP 3 • 샘플 검토회(3회)

STEP 4 • 최종 결정 1년 반

STEP 5 • 전시회

GOAL • 출시

STEP 1 3년 계획·연도 계획

브랜드 콘셉트에 기반을 두어 우선은 3년간 매출 목표나 방침 등을 결정. 또한 1년마다 계획이
세분화된다.

STEP 2 제작 개시·조사

디자이너 4명 문구 담당 9명

생활잡화부

생활잡화부에 문구 담당과 디자이너가 소속되어 있다. 문구
담당은 품질·수치 체크 담당도 포함하여 아홉 명. 디자이너
는 다른 생활잡화와 겸업으로 네 명.

옵저베이션

상품을 개발할 때 실제의 리얼한 현장을 방문해 조사한다.
신제품을 개발하기 전에 하는 경우도 있는가 하면 어느 정
도 개발이 진행된 단계에서도 필요하면 실시한다. 문구 담
당의 개발 담당자가 직접 시행한다.

이처럼 옵저베이션은 단순한 가정방문이 아니라 리얼한 현장을 보고 의견을 모을 수 있는
리서치인 것이다. 그리고 이것이야말로 히트 상품이 태어나는 중요한 과정 중 하나다. 이
러한 과정을 밟으며 상품 개발에 앞장서는 사람은 무인양품 문구 담당 아홉 명(품질 체크
나 수치 체크 담당도 포함). 디자이너는 문구 이외의 디자인도 겸하고 있으며 불과 네 명.
이렇게 적은 인원수로 현행품이나 개발품 등 합계 1,000SKU(※) 정도의 상품 수를 보유
하고 있는 셈이니 놀랍다는 말밖에는 나오지 않는다.

※ SKU=상품을 관리·구별할 때 이용되는 최소 단위

STEP 3 샘플 검토회

1회째
콘셉트를 확인한다

담당자를 배정하는 것이 아니라 모든 개발품에 생활잡화부 문구 담당 전원이 관여하여 샘플 검토회를 시행한다. 검토회는 3단계로 나누어 실시하며 1회째에는 상품의 콘셉트를 확인한다.

2회째
방향성을 정한다

2회째 샘플 검토회에서는 구체적인 디자인의 방향성 등을 다 같이 확인한다. 이 검토회에서는 각 부문장과 생활잡화부의 카테고리 매니저(문구 이외)도 체크를 시행한다.

3회째
완성형까지 마무리한다

3회째 샘플 검토회에서는 샘플이 만들어진 상태로까지 마무리한다. 하나의 개발품에 대해 확인·논의하는 것뿐 아니라 문구 상품 전체의 통일감에 대해서도 체크한다.

참고로 이 책을 만들면서 개발 비밀을 들은 것도 생활잡화부 문구 담당자. 문구 담당이므로 평소에 사용하는 문구도 무인양품 것만 있겠지 했지만 그렇지도 않았다(웃음). 본인이 말하길 "평소에는 일부러 타사의 문구를 쓰면서 상품을 체크한다"고. 공부를 참 열심히 하는 것 같다. 이번 취재도 옵저베이션을 위한 해외 출장이나 전시회 준비 등으로 바쁜 와중에도 응해주었다.

STEP 4 최종 결정

샘플 검토회를 거쳐 만들어진 개발품을 출시
할지 말지 최종 결정이 내려진다.

STEP 5 전시회

전국의 무인양품 점장이나 해외 스태프를 대
상으로 신제품이 첫선을 보이는 일대 이벤
트. 문구뿐 아니라 모든 생활 잡화가 동시에
진행된다.

GOAL 출시

드디어 매장에 진열된다. 콘셉트가 정해지고 출시되기까지의 기간은 약 1년 반. 신제품과 리뉴
얼 제품은 같은 개발 과정으로 진행한다.

데스크톱용 수납용품

사무실이나 가정의 데스크톱에서 사용하는 수납용품도 문
구팀 담당이다. 폴리프로필렌이나 아크릴 수지 등 다루는
소재도 각양각색.

문구

노트나 다이어리 등의 종이류 제품, 파일이나 홀더 등의 수
납용품, 펜이나 가위 등의 사무용품 등 폭넓은 라인업이다.

폴리프로필렌 스탠드
파일박스
※ 141쪽 참조

아크릴 소품 수납
박스·3단
※ 153쪽 참조

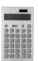

전자계산기
※ 42쪽 참조

육각 6색 볼펜
※ 74쪽 참조

MDF 서류 정리 트레이
※ 161쪽 참조

ABS 수지 A4 다리
부착 트레이
※ 157쪽 참조

식림목 페이퍼 뒷면에
잘 비치지 않는 노트
5권 세트
※ 30쪽 참조

폴리프로필렌 클리어
케이스
※ 18쪽 참조

02
디자인

'무인양품다움'의 정체란?

기능성은 물론이고 디자인이 뛰어난 것 또한 매력. 거기에
는 디자이너의 주관적인 고집이 아니라 사용자 제일의 객관
적인 고집이 응축되어 있는 것이다.

**재생지 크래프트 데스크
노트(스케줄)·먼슬리**
A5
※ 자세한 내용은 92쪽 참조

재생지 노트·먼슬리
A5·32매
※ 자세한 내용은 58쪽 참조

재생지 노트·위클리
A5·32매
※ 자세한 내용은 60쪽 참조

무인양품의 디자인 하면 다른 회사 제품
과는 선을 긋는 독특한 분위기가 있다. 군
더더기가 전혀 없이 심플하고 세련된 디
자인. 언뜻 개성이 없어 보이지만 왠지
'무인양품답다'고 생각하게 된다. 그런 디
자인이다. 애초에 문구뿐 아니라 무인양
품에는 '디자인하지 않는 디자인'이라는
사고방식이 있다. 디자이너가 스스로 개
성을 주장하는 것이 아니라 실제 사용하
는 사람의 삶에 맞춤한 디자인을 만들어
낸다는 생각이다. 제품 개발에 관여한 디
자이너의 이름을 공표하지 않는 것도, 하
나의 제품을 여러 디자이너와 개발 담당
자가 서로 의견을 모아가면서 탄생시키
는 것도, 그런 생각이 있기 때문이리라
(166쪽 참조). 고객의 의견이나 요청을 반
영하여 생겨나는 제품도 많다.

그렇다면, 사용자의 생활에 맞춤한 디자
인을 탄생시키기 위해 무인양품의 디자
이너들이 공유하고 있는 기준 같은 것이
있을까? 이에 대해 문구 개발 담당자는
'선을 넘지 않기'라고 답했다. 즉, '이렇게
써야 해요' 하며 사용법을 너무 한정하는
디자인이 아니라 어느 정도 여백을 남길
것. 여백을 남겨 고객이 자유롭게 생각해
서 사용하도록 하는 것. 이 '사용법을 사
용자에게 맡긴다'는 사고방식은 '재생지
크래프트 데스크 노트'나 '재생지 노트·
먼슬리' 등의 제품에 그야말로 고스란히
나타나 있다. 그렇다면 여기서 한 발 더
들어가서 '무인양품다운 디자인'의 정체
를 파헤치기 위해 구체적으로 몇 가지 제
품 디자인을 살펴보도록 하자.

No.01
재생지 축의금 봉투

무염색·긴 내지, 내지용 테이프, 봉인 씰 포함
2001년 이전 출시

쓸데없는 것이 없는
'심플 이즈 베스트'
디자인.

이전에는 진한
종이색의 축의금
봉투도 있었지만
현재는 한 종류뿐이다.

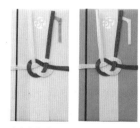

재생지 축의금 봉투
2014년에 기간 한정으로 출시된 디자인.

재생지 종이가방 재생지 재생지 좌석표
축의금 봉투 세트 연지색

2000년에 출시된 결혼식 시리즈에는 청첩장과 좌석표 세
트, 앨범 등 결혼식 관련 제품이 대거 출시되었고, 그중 하
나로 축의금 봉투도 있었다(현재는 축의금 봉투 외에는 판
매하지 않음).

이 축의금 봉투의 역사는 의외로 길다.
2001년 이전에 출시된 제품이다. 디자인
은 무인양품답게 심플하고 세련되다. 예
전(왼쪽 아래 사진)과 비교해서 현재의
디자인(왼쪽 사진)은 세련됨을 더욱 갈
고닦아 훨씬 멋져졌다. 이런 멋진 축의금
봉투, 출시 당시에는 꽤나 팔렸겠구나 싶
었는데 그렇지도 않은 듯. 개발 담당자는
"시대를 너무 앞서간 디자인이라 팔리지
않았다"고 말한다. 확실히 축의금 봉투라
하면 노시(熨斗, 축하 선물에 덧붙이는 장
식-옮긴이)나 색 끈으로 만든 꽃이나 학
으로 과하게(나쁘게 말하자면) 화려하게
장식한 것이 일반적이다. 그 이미지가 강
해서 무인양품 축의금 봉투처럼 깔끔하
고 강조하지 않는 심플한 디자인은 '정말
로 안에 돈이 들어 있을까?' 하는 의심을
받을지도 모르겠다(웃음). 지금이야 '무인
양품다움=세련되고 멋진 느낌'이 통용되
지만 당시에는 아직 너무 일렀다는 것도
이해가 간다. 그렇다고는 해도 이 축의금
봉투, 현재는 너무 인기가 많아서 생산이
따라가지를 못한다고. 드디어 시대가 따
라온 모양이다.

No.02
ABS 수지 마지막 1mm까지 쓸 수 있는 샤프

0.5mm
2010년 출시
※ 2016년에 디자인 변경

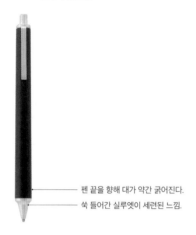

———— 펜 끝을 향해 대가 약간 굵어진다.
———— 쑥 들어간 실루엣이 세련된 느낌.

이 샤프, 그야말로 '무인양품답다'. 쓸데 없는 장식이 전혀 없고 블랙&실버로 세련된. 펜 끝으로 갈수록 대가 약간 굵어지고, 끝의 실버 부분은 쑥 들어가 있다. 틀림없이 디자이너의 미적인 고집이 응축된 것이리라 생각했는데 실제로는 그렇지 않았다. 대가 굵어지는 이유는 쓸 때 미끄러지지 않게 하기 위한 것. 또한 대가 굵으면 글씨를 쓸 때 펜 끝이 손가락에 가려지기 때문에, 가려지지 않고 보이도록 실버 부분에 단차를 두었다고 한다. 사용자가 쓰기 쉽도록 깊게 생각한 끝에 탄생한 형태였던 것이다.

No.03
침이 얇은 압정

12개
2013년 출시

두께 0.5×6mm의 가는 침.
뺄 때 힘이 잘 들어가는 형태.

이 제품은 고객의 목소리를 살려서 디자인을 업그레이드했다. 우선 본체. 기존 모델 압정은 곧은 형태였다. 하지만 이 형태는 벽에 꽂을 때는 문제가 없지만 뺄 때 힘이 들어가지 않아 빼기 어렵다는 의견이 들어왔다. 그래서 현재 모델처럼 앞으로 향할수록 가늘어졌다. 그리고 중요한 것이 침 부분. 이 또한 고객의 의견으로 '방 벽에 너무 눈에 띄는 압정 자국을 남기지 않고 싶다'는 의견이 많았다고 한다. 그래서 직경 0.5mm로 가늘게 변경했다. 압정을 뽑은 후에 남기 마련인 벽의 구멍이 최대한 눈에 띄지 않게 한 것이다.

No.04
수동식 연필깎이

S·약 W5.5×D10.6×H10.3cm
2007년 출시

· 속에서 보든 겉에서 보든 전체적으로 디자인의 통일감이
있다.
· 가정용으로도 사무실용으로도 눈에 거슬리지 않는 깔끔
한 외관.

제품 디자인은 눈에 잘 띄는 곳에 의식이 집중되기 마련이다. 그것은 제작자도 마찬가지다. 안보다는 겉, 뒤보다는 앞에 중점을 두고 만들어지기 때문에 제품을 뒤집어 보면 '왠지 촌스러워서 실망'하는 일도 자주 있다. 이 연필깎이는 그런 점에 착안했다. 연필깎이는 뒤쪽 디자인을 소홀히 하는 경우가 많다. 하지만 뒤쪽 핸들 주변은 연필을 깎을 때 눈에 들어오는 부분. 그때 실망하는 일이 없도록 뒤쪽 핸들 부분의 디테일에도 신경 썼다. 깔끔하면서도 부드러운 인상을 주는 형태가 되었다.

No.05
아크릴 넥클리스·피어스 스탠드·
양면 타입

약 W17.5×D8.8×H25cm
2017년 출시

· 투명한 아크릴 소재라서 찾는 수고를 덜 수 있다.
· 수납력 최고인 양면 타입

아크릴 수납 시리즈(153쪽 참조) 중에서도 새로운 제품이다. 액세서리를 엉키지 않게 걸어서 수납뿐 아니라 장식도 할 수 있는 클리어 케이스. 지금껏 싱글 타입이 판매되고 있었는데 호평을 받아 양면 타입도 등장했다. 디자인 콘셉트는 '작은 쇼윈도'. 그날 몸에 착용할 액세서리를 고를 때 케이스를 열고 전체를 바라보면서 마음에 드는 하나를 선택하기를 바라는 마음이 체현된 디자인이다. 이 제품은 아크릴 수납 시리즈 중 하나로서 문구 매대에 진열되어 있다.

03
모듈(기준 크기)

우연 or 필연?
맞춤하게 딱 맞는 크기의 비밀

무인양품의 가구와 수납용품은 오리지널 사이즈를 기준으
로 만들어진다. 그 사이즈는 문구나 데스크톱에서 사용하는
수납용품에도 적용되는 것일까?

무인양품의 가구와 수납용품을 사용하다가 '선반 속에 정리 박스가 딱 맞게 들어갔어!' 같
은 작은 감동을 체험하신 분이 많지 않을까? 그도 그럴 것이 무인양품에는 'MUJI 모듈'이
라 할 수 있는 오리지널 사이즈가 있다. 기본적으로 무인양품의 수납 가구는 그 사이즈를
기준으로 만들어지기 때문에 조합했을 때 딱 들어맞는 일이 많은 것이다. 우연이 아니라
필연이다. 이 MUJI 모듈이 최초로 적용된 것은 1997년 출시된 '스틸 유닛 선반(*SUS)'이
었다. 구체적으로는 높이 175×폭 86cm(바깥 사이즈)다. 175cm는 일본의 전통 가옥에 달
린 미닫이문이나 상인방의 높이에 맞춘 것. 그리고 폭 86cm는 다다미의 폭(91cm)보다 약
간 작게 설정된 크기다.

애초에 일반적인 수납 가구 대부분은 폭 91cm를 기준으로 제작된다. 이른바 전통적인 크
기이기 때문에 이 폭으로 크기를 설정하면 재료의 낭비도 줄이고 대량 생산이 가능해지
는 측면이 있다. 그에 반해 MUJI 모듈은 약간 작다. 이는 전통적인 일본 가옥과는 달리 현
대의 공간을 절약한 생활 공간에 수납 가구를 두었을 때 나오는 쓸데없는 부분을 없애기
위해서다. '재료의 낭비를 없앤다'는 생산자 사정이 아니라 '공간의 낭비를 줄인다'는 사
용자의 관점에 선 크기라고도 할 수 있으리라. 스틸 유닛 선반 이후 무인양품의 수납 가구
대부분은 이 MUJI 모듈이 적용되었다. 그리고 높이 175×폭 86cm(×깊이 41cm)의 수납 가
구에 딱 들어맞는 수납용품의 기본 모듈(폭 26×깊이 37cm)도 개발되었다.

수납용품의 기본 모듈

수납 가구 '스틸 유닛 선반' 한 단의 안쪽 사이즈가 기준으로 설정되어, W26×D37cm라는 숫자가 탄생했다. 수납 가구의 크기에 맞추어 W26×D37cm의 수납용품을 두 개나 세 개, 나란히 수납할 수 있다.

※ 단위: cm, 크기: 바깥쪽 W=폭, D=깊이, H=높이 ○=수납 가구, ●=수납용품

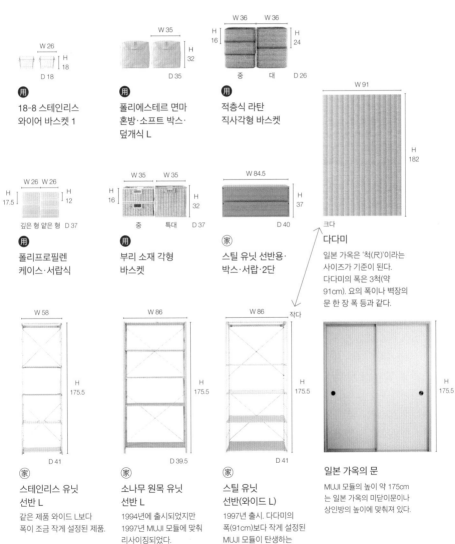

用 18-8 스테인리스
와이어 바스켓 1

用 폴리에스테르 면마
혼방·소프트 박스·
덮개식 L

用 적층식 라탄
직사각형 바스켓

用 폴리프로필렌
케이스·서랍식

用 부리 소재 각형
바스켓

家 스틸 유닛 선반용·
박스·서랍·2단

다다미

일본 가옥은 '척(尺)'이라는
사이즈가 기준이 된다.
다다미의 폭은 3척(약
91cm). 요의 폭이나 벽장의
문 한 장 폭 등과 같다.

家 스테인리스 유닛
선반 L

같은 제품 와이드 L보다
폭이 조금 작게 설정된 제품.

家 소나무 원목 유닛
선반 L

1994년에 출시되었지만
1997년 MUJI 모듈에 맞춰
리사이징되었다.

家 스틸 유닛
선반(와이드 L)

1997년 출시. 다다미의
폭(91cm)보다 작게 설정된
MUJI 모듈이 탄생하는
계기가 되었다.

일본 가옥의 문

MUJI 모듈의 높이 약 175cm
는 일본 가옥의 미닫이문이나
상인방의 높이에 맞춰져 있다.

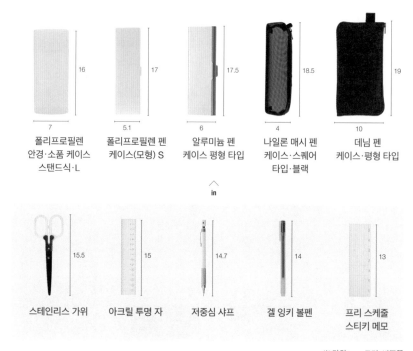

16	17	17.5	18.5	19
7	5.1	6	4	10
폴리프로필렌 안경·소품 케이스 스탠드식·L	폴리프로필렌 펜 케이스(모형) S	알루미늄 펜 케이스 평형 타입	나일론 매시 펜 케이스·스퀘어 타입·블랙	데님 펜 케이스·평형 타입

in

15.5	15	14.7	14	13
스테인리스 가위	아크릴 투명 자	저중심 샤프	겔 잉키 볼펜	프리 스케줄 스티키 메모

※ 단위: cm, 크기: 바깥쪽

이제부터 본 주제로 들어가는데, 문구의 경우 모듈은 어떻게 되어 있을까? 실은 여기에는 MUJI 모듈과는 또 다른 생각이 깃들어 있다. 우선 펜이나 가위, 자 같은 자잘한 문구의 크기는 '필통에 들어가느냐 들어가지 않느냐'가 기준. 물론 물건에 따라서는 들어가지 않는 경우도 있지만 기본적으로는 가지고 다닐 수 있도록 필통류에 들어가는 크기로 설정되어 있다(위 그림). 가령 2017년 겨울에 리뉴얼된 '아크릴 투명 자'(22쪽 참조). 기존 모델은 '폴리프로필렌 안경·소품 케이스 스탠드식'(150쪽 참조)에 들어가지 않는 크기였지만 들어가도록 크기가 작게 조정되었다(15cm).

소품 케이스나 파일박스와 같은 데스크톱용 수납용품은 '안에 들어가는 물건'을 상정해서 사이즈가 결정된다. 가령 ABS 수지 데스크톱 수납(157쪽 참조)에서는 A4 용지를 넣는 것을 상정하여 만들어진 'A4 서류 트레이'를 기준으로 시리즈를 전개했다. 그 외에도 '폴리프로필렌 스탠드 파일박스·와이드'(141쪽 참조)는 A4 사이즈의 2공 파일이 두 권 들어가는 크기, '폴리프로필렌 안경·소품 케이스 스탠드식'은 이름 그대로 안경을 넣어도 뚜껑이 닫힐 정도의 높이로 만들어졌다(16cm). 그렇게 생각하면 사용법을 한정하지 않는 수납용품도 물론 있지만, 특히 데스크톱용 수납용품의 경우 안에 들어가는 물건, 즉 사용하는 목적이 확실한 상태에서 구매하는 경우가 많다는 사실을 깨달을 수 있는 대목이다.

데스크 정리 트레이(145쪽 참조)는 각기 크기가 다른 네 종류가 있다. 이 네 종류를 자유롭게 조합하면 어떤 서랍 안에도 맞춤하게 들어간다.

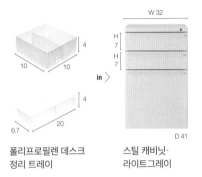

폴리프로필렌 데스크
정리 트레이

스틸 캐비닛·
라이트그레이

영국에서는 2공 파일(A4 사이즈)이 두 권 들어가는 크기의 파일박스가 주를 이루었다. 그래서 2012년에 스탠드 파일박스 와이드 사이즈가 출시되었다.

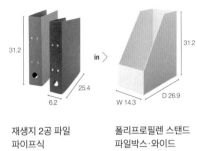

재생지 2공 파일
파이프식

A4·금속구 폭 5cm

폴리프로필렌 스탠드
파일박스·와이드

A4용·화이트그레이

파일박스는 A4 서류나 A4 클리어 케이스를 수납하기 위한 것. 무인양품의 클리어 케이스도 크기가 31×22cm이므로, 이 파일박스에 딱 들어간다.

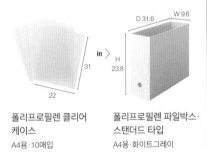

폴리프로필렌 클리어
케이스

A4용·10매입

폴리프로필렌 파일박스·
스탠더드 타입

A4용·화이트그레이

ABS 수지 데스크톱 수납 시리즈 중 하나인 A4 하프 칸막이 박스는 30cm 자가 깔끔하게 들어가는 사이즈. 같은 시리즈 'A4 서류 트레이·가로'의 반 폭이다.

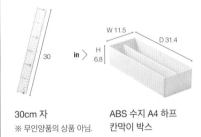

30cm 자

※ 무인양품의 상품 아님.

ABS 수지 A4 하프
칸막이 박스

※ 단위: cm, 크기: 왼쪽 제품은 바깥쪽 크기,
오른쪽 제품은 안쪽 크기 W=폭, D=깊이, H=높이

수납 가구와 수납용품에서 정해진 MUJI 모듈과 '안에 들어가는 물건을 바탕으로 크기를 정한다'는 사고방식. 언뜻 상반되는 듯 보일 수도 있지만 양쪽에 공통점이 있다. 그것은 사용자를 가장 우선에 두고 있다는 것. 일본의 전통적인 크기에 맞추는 것이나 아름다움을 추구하여 크기를 맞추는 것은 중요할 수도 있다. 그러나 실제로 사용했을 때 그러한 고집은 정말로 필요한 것일까. '누구를 위해 있는 것인가.' 그것을 추구해온 무인양품의 답이 여기에 있는 듯한 기분이 든다.

04
소재(종이)

철저하게 고집한 오리지널 페이퍼

노트나 스티키 메모, 메모장, 편지지 등 무인양품의 종이 제품. 그 종이 질과 디자인에 알려지지 않은 '온리 원'에 대한 고집이 있었다.

활엽수의 일종인 아카시아 나무의 새싹. 이것부터 계획적으로 키운다(위). 무인양품의 종이는 인도네시아 등에서 식림한 나무를 사용한다(아래).

무인양품의 종이 제품 하면 다갈색 이미지가 강할 것이다. 그 이미지대로 과거에는 다갈색의 '크래프트지' 혹은 '재생지'가 대부분이었다고 한다. 종이의 원료가 되는 나무의 종류는 '활엽수'와 '침엽수' 두 종류로 나뉜다. 크래프트지는 소나무나 삼나무와 같은 침엽수를 원료로 한 종이. 강도가 강하고 섬유가 길어서 일반적으로는 쌀 봉투나 포장용지로 사용되고 있다. 또한 재생지는 폐지를 재활용하여 만든 종이를 가리킨다. 종이를 풀어서 섬유 상태로 만들고 화학 펄프(180쪽 참조)를 넣어서 다시 종이를 뜨는 것이다. 무인양품에는 지금도 노트 외에 파일이나 바인더, 편지지 세트 등 다양한 재생지 제품이 있다.

한편 종이 질을 철저히 고집한 무인양품 오리지널 종이도 있다. 2006년경에 등장한 '식림목 페이퍼'와 '식림목 상질지'다. 이는 아카시아나 유칼립투스 등 활엽수를 주로 사용한 종이다. 섬유가 짧은 활엽수는 특히 노트에 적합하다. '식림목 페이퍼 뒷면에 비치지 않는 노트 5권 세트'(30쪽 참조)를 비롯해, 볼펜이나 형광펜으로 써도 뒷면에 잘 비치지 않고 만년필도 부드럽게 써지는 노트가 무인양품에서 대거 출시되었다. 크래프트지나 재생지, 식림목 페이퍼, 식림목 상질지는 각각 촉감이 전혀 다르다. 손으로 만져보고, 펜으로 써보고, 자신의 취향에 맞는 종이를 고르는 것도 재미라 할 수 있겠다.

나무의 종류·용도

침엽수

잎·나무의 형태	끝이 바늘처럼 뾰족하고 긴 잎이 나며 위쪽을 향해 자란다.
수종	약 500종.
대표적인 나무	소나무, 삼나무, 노송나무 등.
성질	가볍고 부드러워서 다루기 쉽다.
용도	목조 가옥을 지을 때 구조재 등에 쓰인다.

활엽수

잎·나무의 형태	폭이 넓고 평평한 잎. 가지나 줄기를 옆으로 늘이면서 자란다.
수종	약 20만 종.
대표적인 나무	벚나무, 느티나무, 아카시아, 유칼립투스 등.
성질	단단하고 무거우며 흠집이 잘 나지 않는다.
용도	내장재나 가구, 악기, 일상 도구류에 쓰인다.

무인양품에서는 소나무를 사용. 재생지 노트나 메모가 만들어진다.
※ 사진은 이미지

무인양품에서는 아카시아와 유칼립투스를 사용한다.
※ 사진은 이미지 / PIXTA

↓

표백하지 않은 블록 메모지

무표백지는 크래프트지를 가리킨다. 나무색에 가까운 다갈색으로 강도가 높은 것이 특징이다.

재생지 스케치북·엽서 사이즈

내지는 재생지, 표지는 크래프트지. 크래프트지는 침엽수가 주요 원료다.

↓

상질지 일요일부터 시작하는 먼슬리 노트

매끄럽고 글씨가 잘 써지는 상질지는 스케줄러 등에 최적이다.

식림목 페이퍼 뒷면에 잘 비치지 않는 노트 5권 세트

학생들의 의견을 반영하여 탄생한, 형광펜이 뒷면에 잘 비치지 않는 노트.

종이가 완성되기까지의 공정

우선 톱밥이나 폐지를 가공하여 섬유 상태로 만든다(=펄프). 펄프를 얇게 펴면 종이가 된다(=초지).

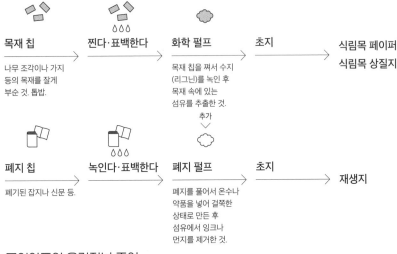

목재 칩
나무 조각이나 가지 등의 목재를 잘게 부순 것. 톱밥.

찐다·표백한다

화학 펄프
목재 칩을 쪄서 수지 (리그닌)를 녹인 후 목재 속에 있는 섬유를 추출한 것.

초지

식림목 페이퍼
식림목 상질지

추가

폐지 칩
폐기된 잡지나 신문 등.

녹인다·표백한다

폐지 펄프
폐지를 풀어서 온수나 약품을 넣어 걸쭉한 상태로 만든 후 섬유에서 잉크나 먼지를 제거한 것.

초지

재생지

무인양품의 오리지널 종이

무인양품은 크게 세 종류의 오리지널 종이를 개발했다. 가장 많은 제품에 쓰이는 것은 식림목 페이퍼다.

재생지
폐지를 섬유 상태로 만들어 화학 펄프를 넣어서 뜬 종이. 폐지를 사용함으로써 자원을 유용하게 활용하는 데 도움이 된다. 폐지 펄프의 배합률은 제품에 따라 다르다.

식림목 페이퍼
계획적으로 식림>벌목>식림을 반복하여 수확한 나무를 사용. 아카시아나 유칼립투스 등의 활엽수가 많으며 6년 정도면 수확할 수 있다.

식림목 상질지
목재 칩에서 리그닌(퇴색하기 쉬운 성분) 등의 불순물을 제거하여 화학 펄프를 만든다. 그 화학 펄프를 100퍼센트 사용한 종이가 상질지다.

재생지 메모 패드

재생지 주간지 4컷 노트·미니

식림목 페이퍼 뒷면에 잘 비치지 않는 노트 5권 세트

식림목 페이퍼 뒷면에 잘 비치지 않는 더블 링 노트

상질지 매끄럽고 글씨가 잘 써지는 더블 링 노트

상질지 1일 1페이지 노트 문고본 사이즈

재생지 2공 파일·아치식

재생지 축의금 봉투

식림목 페이퍼 체크 리스트 스티키 메모 식림목 페이퍼 스티키 메모· 5개 세트

상질지 위클리 노트

상질지 매끄럽고 글씨가 잘 써지는 하드커버 노트

노트의 디자인·종이의 색

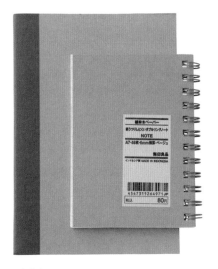

디자인

표지나 내지에 쓸데없는 가공이나 장식이 없다. 제품명과 스펙은 모두 라벨에 기록되어 있다. 라벨을 붙인 채로 쓸지, 아니면 떼서 쓸지…… 그것은 취향에 따라.

가로줄

줄의 색은 옅게. 이 가로줄 색은 개발 당시 '복사기로 복사했을 때 나오지 않는 정도'의 농도가 기준이었다.

크래프트지

무인양품의 크래프트지는 약간 붉은빛을 띠는 것이 특징. 모든 제품의 색감이 통일되도록 조합되어 있다.

종이 색

백색도를 낮춰서 조합한 종이. 약간 베이지색을 띠므로 계속 보고 있어도 눈이 피곤하지 않다.

무인양품의 종이 제품 중에서 가장 종류가 많은 것은 노트이리라. 무인양품의 노트는 종이 질이나 종류를 불문하고 디자인이나 색을 철저히 고집한다. 우선 표지에는 로고나 제품명, 모양 등의 장식이 전혀 없다. 내지에도 날짜를 적는 공간 등이 없이 위에서 아래까지 균등하게 가로줄이나 방안이 인쇄되어 있다. 이는 상하좌우 어느 쪽으로든 사용할 수 있게 하려는 아이디어를 살린 디자인이다. 또한 일반적인 노트에 비해 가로줄의 색이 연하고 튀지 않는 것이 특징이다. 종이 색은 새하얗지 않고 연한 베이지색을 띤다. 노트는 오랜 시간 사용하기도 하므로 눈이 부시지 않도록 배려한 것이리라.

05
상품 네이밍

알기 쉽게, 빠짐없이

광고 문구를 써넣지도 않고, 멋 부리느라 영어로 표기하지
도 않는다. 다만 필요한 정보를 사용자에게 담담히 전하는
무인양품의 심플한 제품명, 독특하다.

젖은 수건으로 쉽게
지워지는 크레용 12색

붙인 채로 글씨를 읽을
수 있는 투명 스티키
메모
약 70×95mm 20매

기존 라벨(왼쪽)은 무인양품 로고가 가장 눈에 띄었으나 최
근 라벨(오른쪽)은 제품 정보가 우선한다.

무인양품 제품명의 특징이라면 직설적이
라 이해하기 쉽다는 점이리라. 가령 '젖
은 수건으로 쉽게 지워지는 크레용 12색',
'붙인 채로 글씨를 읽을 수 있는 투명 스
티키 메모', '왼손잡이도 사용하기 편리한
커터 칼'(54쪽 참조) 등등. 조금도 비틀
지 않고 정말 말 그대로다. 하지만 디자인
과 마찬가지로(170쪽 참조) 제품명에 관
해서도 '과도함'에는 주의한다고 한다. 가
령 Chap.1에서 소개한 '아크릴 투명 자'.
한번은 제품명을 '눈금이 잘 보이는 자'라
고 했다가 각하되었다고 한다. 이유는 '눈
금이 잘 보이는지는 고객이 판단할 일'이
라서. 자기들이 먼저 '눈금이 잘 보인다'
고 부르짖는 것은 주제넘다는 생각이리
라. 참고로 제품 라벨도 이해하기 쉽게 하
려는 아이디어가 응축되어 있다. 기재되
어 있는 내용은 제품명과 함께 제품의 간
단한 설명, 스펙(사이즈·매수·색·소재)
등. 라벨을 보면 일일이 안을 열어 확인하
거나 잘못 살 일이 없다. 그런데, 개중에
는 의문이 남는 제품명도 있다. 이번에는
약간 심술을 부려서 일부러 신기한 제품
명을 찾아보도록 하자.

아크릴 투명 자

15cm
※ 자세한 사항은 22쪽 참조
눈금이 잘 보이도록 경사 부분의 길이를 3mm로 하거나, 왼
손잡이라도 쉽게 쓸 수 있도록 좌우 양면에 숫자를 넣는 등
아이디어가 응축된 자다.

No.01

가지런하지 않은 스티키 메모 팩

100g 팩·지퍼 봉투들이
2006년 출시
※ 비정기 판매

· 아무리 자투리라지만 100엔이라니 놀라우리만치 싸다.
· 이 사진은 약간 오래된 것. 지금은 이렇게 컬러풀한 스티키 메모는 판매하지 않는다.

이 제품, 무인양품의 팬이라면 알고 있는 분도 많으리라. '가지런하지 않다니 뭔 소리지?' 하는 부분이 포인트인데, 이는 생산 과정에서 스티키 메모를 자르고 남은 부분을 모은 것. 그런 까닭에 색과 형태, 크기는 제각각. 그래서 '가지런하지 않'다. 요새는 제조 기계의 정밀도가 높아져서 스티키 메모 종이를 남기지 않고 깔끔하게 자를 수 있게 되었다고 한다. 그래서 보기 힘든 레어 아이템이 되어가고 있다. 참고로 스티키 메모는 무인양품 제품뿐 아니라 다른 문구 회사의 제품도 들어 있다고 한다.

No.02

색종이·대

150mm 정사각형·27색·80매입
1999년 이전 출시

· 약간 깊이가 있는 아름다운 색감이 특징.
· 80매 들었는데 세상에 95엔!

사소한 부분이긴 하지만 신경 쓰이는 것은 제품명인 '색종이'가 아니라 '대'다. 보통 '대'가 있으니 '소'도 있으리라 생각할 것이다. 하지만 실제로 '색종이·소'라는 제품은 없다. 개발 담당자가 말하길 이전에는 '소'도 판매했었다고 하는데 품절되어 현재는 '대'만이 남았다고 한다. 상황이 바뀔 때마다 제품명을 변경하는 것은 제품 라벨을 다시 인쇄하거나 상품 등록을 변경하는 등 이래저래 큰일이리라. 문구 이외에도 이러한 제품명은 의외로 많다. 너무 따지지 말도록 하자.

No.03
색연필

60색·지관 케이스 포함
1992년 출시

· 대는 부드럽고 가공하기 쉬운 나무고사리로 만들었다.
· 종이 케이스의 크래프트지는 노트와 색감을 맞추었다.

1992년에 출시된 이후 줄곧 사랑받고 있는 장수 아이템이다. 이 제품에 관해서 주목해야 할 것은 제품명이 아니라 색의 이름이다(하단의 표). 이는 당시 개발 담당자가 지은 것인데 '기본적으로 이름은 일본어로 할 것'이라는 지시도 있었기에 가타카나가 아닌 히라가나 이름이 눈에 많이 띈다. 출시 당시와 비교해 색의 종류는 거의 변하지 않았다고 한다. 그렇다 해도 '하늘색'과 '짙은 하늘색', '진보라색'과 '연한 자주색'과 '연보라색'……? 언뜻 색의 차이를 알 수 없는 것이 있지만 그것 또한 매력. 학생 시절 이 미묘한 차이가 나는 색연필을 가지고 살뜰히 사용하는 (듯한) 내가 멋있다는 생각도 했다(웃음). 한편 무인양품뿐 아니라 색 이름에는 왜 과일 이름이 많은 걸까? 색상표를 보는 것만으로도 의문이 이것저것 생기는 것도 재미있다.

색연필 색상표

색 번호는 연필 끝에 새겨진 은색 각인이다. ●는 12색, ○는 36색에 들어있는 색이다.
(한국의 색상 표기와는 다를 수 있다-옮긴이)

색번호	색이름	색번호	색이름	색번호	색이름	색번호	색이름
1●○	빨강	2○	주홍색	3●○	주황색	4	귤색
5○	황금색	6●○	노란색	7○	레몬색	8●○	황록색
9○	에메랄드색	10●○	녹색	11○	진한 청록색	12●○	파랑
13○	하늘색	14○	멜론색	15○	군청색	16○	적자색
17○	선홍색	18○	적갈색	19●○	갈색	20○	밤색
21○	엷은 다갈색	22	흙색	23	황토색	24○	상록수색
25●○	옥색	26○	연회색	27	진보라색	28●○	연한 오렌지색
29○	유자색	30●○	복숭아색	31	연분홍	32	벚꽃색
33○	연보라색	34○	하양	35	쥐색	36	회색
37	먹색	38●○	검정	39○	금색	40○	은색
41	어두운 회색	42	황갈색	43○	짙은 녹색	44	말라카이트그린
45	연지색	46	짙은 살구색	47	홍매색	48	산호색
49○	버찌색	50	계란색	51	짙은 하늘색	52	감청색
53○	제비꽃색	54	모란꽃색	55●○	보라색	56	살구색
57○	연한자주색	58	연갈색	59	연녹색	60	청록색

No.04

코튼 페이퍼 편지지 세트·A5

서양식 봉투 2호 6매·편지지 A5 사이즈 12매
1998년 출시

가로줄 색이 옅다. 튀려 ——
하지 않으니 눈에도
거슬리지 않는다.

꼭, 만져보시길! ——
부드럽고 포근한 촉감.

코튼 페이퍼 세로 편지지
약 190×82mm·20매
코튼 페이퍼 세로 편지지나
메시지 카드, 엽서 등도
출시되었다.

'코튼 페이퍼', '면 종이'? 어느 쪽이든 익숙지 않은 단어다. 어렴풋이 희고 부드러울 것 같다는 것은 상상할 수 있다. 150엔이라는 저렴한 가격 탓에 싼 소재를 썼나 생각하기 쉽지만 실은 이게 서양에서는 격식을 차린 장면에서 애용되는 전통적이고 질 좋은 종이다. 따뜻함이 깃들어 있는 코튼 느낌이 나면서도 짱짱해서 휘어지지 않는다. 무엇보다 기쁜 것은 필기성이 좋아서 만년필도 부드럽게 써진다는 점이다. 편지지나 봉투는 상대방을 생각하는 문구. 상대방에게 마음을 제대로 전하려면 질 좋은 종이를 쓰고 싶기 마련이다.

No.05

재생지 패스포트 메모

도트 방안·125×88mm·24매·네이비(왼쪽)
무지·125×88mm·24매·연지(중앙)
5mm 방안·125×88mm·24매·그린(오른쪽)
2006년 출시

표지는 실제 여권과 비슷한 재질로 되어 있다.

실로 제본해서 등이 ——
없고 콤팩트. 양복 가슴
주머니에 쏙 들어간다.

여권 사이즈의 메모장이다. 제품 내용으로 보면 이름 그대로지만 왜 '여권'일까. 메모장은 아이디어가 떠올랐을 때, 뭔가를 잊지 않도록 기록하고 싶을 때 쓱 꺼내서 쓸 수 있도록 휴대하는 일이 많은 아이템이다. 그래, 휴대하기 편리한 사이즈라면…… 하고 이것저것 찾아본 것이다. 실제로 여권은 공항에서 반드시 휴대한다. 그런데 짐이 되지 않는다. 여권 표지는 국가에 따라 색이 다르지만 연지와 네이비는 일본을 포함해 가장 많이 사용되는 색이고, 그린은 그다음으로 많은 색이라고 한다.

06
서비스

문구를 좋아하는 사람이라면 빠져들 수밖에 없는 무료 스탬프

무인양품의 문구 하면 자유도가 있어서 자기 마음대로 커스터마이징할 수 있는 것이 매력 중 하나. 그 연장선상에 있는 것이 무료 스탬프 서비스다.

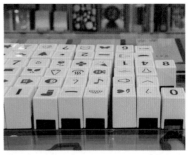

①

②

무인양품 점포에 자주 가는 사람에게는 이미 익숙할 무료 스탬프 서비스 'MUJI YOUR SELF'. 무인양품의 노트나 봉투, 종이 재질 파일 등을 구입한 후 매장에 놓여 있는 무료 스탬프를 찍어서 오리지널 커스터마이징을 하거나 포장을 자유롭게 꾸밀 수 있는 기쁜 서비스다. 이 무료 스탬프의 발상지는 무인양품 유라쿠초점. 2013년 유라쿠초점의 독자적인 노력으로서 시작되었다. 당시 문구 매대의 리뉴얼과 함께 무료 스탬프를 도입했더니 상상 이상의 대성황을 이루었다고. 개발 담당자가 말하길 "유라쿠초점 상황을 보러 갔더니 어린아이부터 어른까지 모두 시간을 잊을 정도로 푹 빠져서 스탬프를 찍으며 즐거워했다"고 할 정도로 인기가 있었다고(지금도 그렇지만). 사자마자 그 자리에서, 심지어 무료로 가능한 신선함도 있지만, 문구를 좋아하는 사람에게 '오리지널 문구를 손쉽게 만들 수 있다'는 것은 무척 매력적이었을 것이다. 무료 스탬프를 도입한 후에 역시 문구 전체 매출이 좋아졌다고 한다. 그 정도로 손님을 만족시킬 수 있는 거라면, 하는 생각으로 그 후에 유라쿠초점 이외의 매장에서도 무료 스탬프 서비스를 개시했다. 현재는 규모의 차이는 있지만 거의 모든 매장에 도입되어 무인양품이 제공하는 대표적인 서비스 중 하나가 되었다.

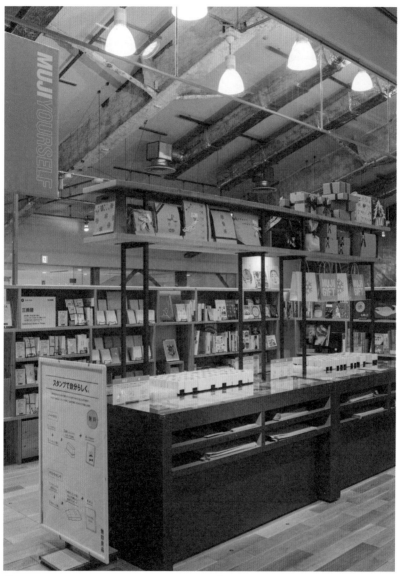

③

① 스탬프는 알파벳, 숫자, 아이콘 등 크게 세 종류. 잉크 컬러는 블랙, 레드, 블루.

② 선물 포장용으로 무료로 받을 수 있는 포장지나 스티커도 있다.

③ 유라쿠초점의 무료 스탬프 코너. 계산대 바로 옆, 문구 매장으로 가기까지의 길을 이루고 있다(2019년 5월 현재 유라쿠초점은 문을 닫았다-옮긴이).

스탬프 종류

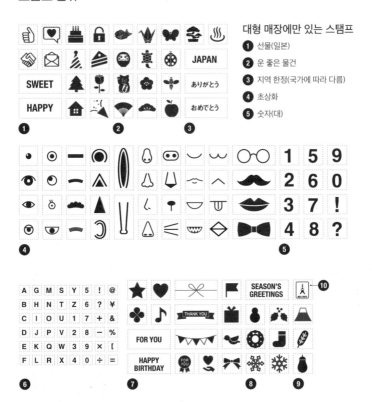

대형 매장에만 있는 스탬프

1. 선물(일본)
2. 운 좋은 물건
3. 지역 한정(국가에 따라 다름)
4. 초상화
5. 숫자(대)

소형 매장·대형 매장에 모두 있는 스탬프

6. 알파벳+마크(소)
7. 선물
8. 계절 마크(계절에 따라 달라진다. 위 아이콘은 11~12월의 크리스마스 아이콘)
9. 지역 한정(국가에 따라 다르다)
10. 지역 한정(광역자치단체에 따라 다르다)

현재의 무료 스탬프 디자인이 3대째인 것은 알고 있었는지? 2017년 12월에 리뉴얼했다. 2대째 스탬프는 박력 있고 개성적인 디자인이 많았다. 3대째는 어린아이부터 어른까지 더욱 많은 사람이 사용할 수 있도록 즐거움이 있는 디자인으로 업그레이드했다고 한다. 스탬프 디자인은 상품 디자인과 마찬가지로 무인양품의 사내 디자이너가 담당한다. 디자이너에게서 많은 도안이 제안되고, 경쟁 형태로 선택된다. 또한 계절 한정, 지역 한정(국내, 해외)의 디자인도 있으므로 종류는 풍부하다. 앞으로도 종류가 점점 늘 것이다. 기대된다.

무료 스탬프의 활용

mizutama 씨의 사용 예

PROFILE

mizutama

지우개 도장 작가, 일러스트레이터. 간판 제작 일을 거쳐 2005년부터 지우개 도장을 만들기 시작했다. 이후 전국에서 지우개 도장 교실을 열고, 문구 제조업체와 컬래버레이션 굿즈도 출시했다.

재생지 더블 링 노트·무지

A5·베이지·80매

눈, 코, 입 등 얼굴의 각 부분을 노트에 찍어서 표정을 재미있고 이상하게. 얼굴 스탬프는 이 밖에도 종류가 많다.

재생지 노트·무지

A5·베이지·30매·실제본

색연필

지관 케이스 포함·하프 사이즈 36색 색연필의 지관 케이스도 스탬프로 장식할 수 있다. 메시지 카드에 스탬프를 찍어서 케이스의 모양에 맞춰 자른 후 붙였다.

코튼 페이퍼 편지지 세트·A5

서양식 봉투 2호 6매·편지지 A5 사이즈·12매

크리스마스 한정 스탬프를 이용하여 겨울다운 모양으로 완성했다.

재생지 스케치북 F1 사이즈

20매·약 162×225mm

알파벳 스탬프를 이용해 이름을 찍어서 나만의 노트로.

젖은 수건으로 쉽게 지워지는 크레용 12색

나비 모양은 깃발 스탬프를 찍을 때 같이 찍혀버린 것을 잘 얼버무렸다.

코튼 페이퍼 메시지 카드

약 55×91mm·35매

크래프트 봉투·가로형 카드 사이즈

70×105mm·20매

스탬프와 일러스트를 조합하여 소중한 사람에게 메시지를 전한다.

07
해외 진출

무인양품의 문구, '앞으로'를 생각하다
문구를 좋아하는 사람이라면 일본뿐 아니라 다른 나라의 문구는 어떤지도 신경 쓰이는 법. 인기 있는 문구나 고객의 모습은 일본과는 꽤 다르다고 한다.

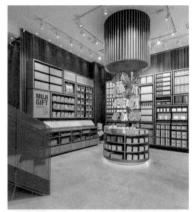

무인양품의 해외 매장은 아시아나 서양, 중동 등 세계 각지에 걸쳐 현재 457곳에 이른다. 국내 매장이 총 423곳이므로 그 수에서 해외에서의 인기도를 엿볼 수 있다(매장 수는 2017년 말 시점). 그러면 문구는 어떤가 하면 가구나 화장품 등의 생활 잡화에 뒤처지지 않을 정도로 인기. 일본과 마찬가지, 아니 일본 이상일지도 모른다. 뉴욕 매장에서는 '무인양품은 문구에서 시작되었다(원래 문구 회사였다)'고 생각하는 손님이 있다는 소문도…….

한편 해외에서는 어떤 손님이 무인양품의 문구를 사는 것일까? 일본에서는 학생부터 사회인까지 팬층이 폭넓은데, 해외에서는 국가에 따라 다르다. 가령 영국이나 프랑스 등의 유럽권. 유럽에서는 원래 문구 단가가 높아서 무인양품의 문구도 일본의 1.5~2배 정도의 가격. 약간의 사치품이다. 그래서 학생은 좀처럼 사기가 힘들기에 사회인이 되어 돈을 벌면 자기가 사는 사람이 많다고 한다. 한편 홍콩이나 대만 등의 아시아권에서는 학생이 가장 많다고. 가지고 다니기 편리한 '스틱형 가위'나 '침을 쓰지 않는 스테이플러' 등 기지 넘치고 섬세한 기술이 응축된 사무용품에 매력을 느끼는 젊은 세대가 많다고 한다.

ITALY
해외의 MUJI 매장은 기본적으로 일본의 점포와 비슷하게 진열된다. 그래서인지 '출장 간 곳에서 MUJI 매장이 보여서 안으로 들어갔더니 마음이 편해졌다'는 일본인의 의견도. 문구 매장에도 무료 스탬프(186쪽 참조) 코너가 있다.

USA

SINGAPORE

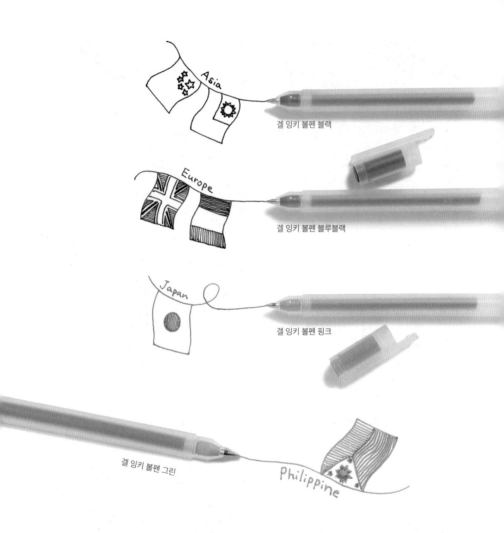

겔 잉키 볼펜 블랙

겔 잉키 볼펜 블루블랙

겔 잉키 볼펜 핑크

겔 잉키 볼펜 그린

사무용품도 인기지만, 해외에서 가장 잘 팔리는 무인양품 문구는 '겔 잉키 볼펜'과 '부드럽게 써지는 겔 볼펜 노크식'으로 대표되는 펜류다. 재미있는 점은 나라에 따라 인기 색이 다르다는 것. 일본에서는 남녀노소를 불문하고 '핑크'를 좋아한다는 말은 이미 했지만 (77쪽 참조), 평소에 주로 만년필을 사용하는 서양인들에게는 만년필 잉크 색과 같은 '블루블랙'이 인기라고. 한편 먹 문화인 아시아권에서는 '블랙' 펜이 압도적으로 잘 팔린다고 한다. 더욱 한정적으로 소개하자면, 가령 필리핀의 문구점에는 '그린' 펜이 죽 늘어서 있다고 한다. 푸릇푸릇하게 성장하는 느낌을 주는 좋은 이미지가 있다고 하여 무인양품에서도 그린 펜은 인기가 가장 많다고. 펜 하나에서도 색의 인상과 문화적 배경에 따라 인기 컬러가 다르다니 재미있다.

폴리프로필렌 펜
케이스(모형)
S·약 W17×D5.1×H2cm
※ 자세한 내용은 151쪽 참조
150엔

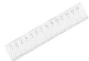

아크릴 투명 자
15cm
※ 자세한 내용은 22쪽 참조
50엔

재생지 노트·무지
A6·베이지·30매
실제본
70엔

ABS 수지 테이프
디스펜서
W15.5×D5×H8.5cm
※ 자세한 내용은 46쪽 참조
690엔

수동식 연필깎이
S·약 W5.5×D10.6×H10.3cm
※ 자세한 내용은 173쪽 참조
590엔

※ 가격은 2019년 5월 기준-옮긴이

그러면 해외에서 이 정도까지 인기를 끈 무인양품의 문구는 앞으로 어떻게 전개해가는 걸까? 실은 이것은 문구 개발 담당자들도 현재 진행형으로 모색하고 있는 점이라고. 애초에 무인양품의 문구는 '전 세계 어린이들이 품질 좋은 문구를 써줬으면' 하는 것을 목표로 전개해왔다고 한다. 그것은 '아크릴 투명 자' 50엔이나 '재생지 노트·무지' 70엔, '폴리프로필렌 펜 케이스' 150엔이라는 놀라운 가격을 봐도 잘 알 수 있다. 그 노력만으로도 훌륭하고 이미 충분하다고 생각하는데, 이제부터 시작이다. 전 세계 아이들의 손에 닿기 시작한 지금이야말로 '앞으로 무인양품의 문구는 어떤 존재여야 하는가'를 생각해서 전개해갈 것이다. 도전은 계속된다.

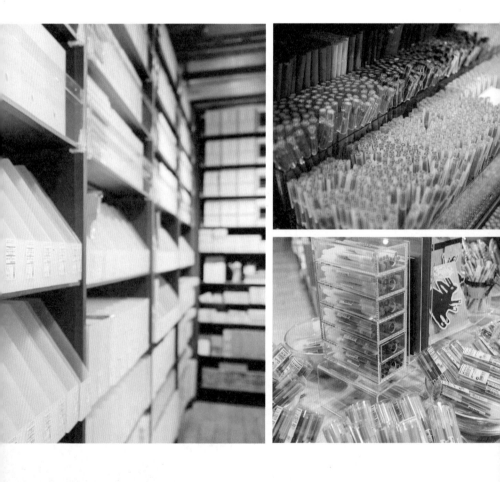

옮긴이 | **박제이**

출판 기획·번역자. 고려대학교 문예창작학과를 졸업하고 이화여자대학교 통역번역대학원에서 한일전공 번역과 석사 학위를 받았다. 자칭 '무지러'. 아직 한국에 매장이 들어오지 않은 시절부터 한결같은 무인양품 팬이다. 옮긴 책으로 소설 『너의 이름은.』을 비롯해 『기본으로 이기다, 무인양품』 『책이나 읽을걸』 『싫지만 싫지만은 않은』 『고양이』 『공부의 철학』 이와나미 시리즈 『다윈의 생애』 『악이란 무엇인가』 등 다수가 있다.

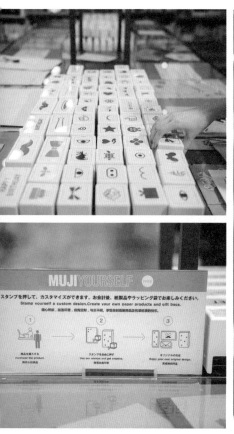

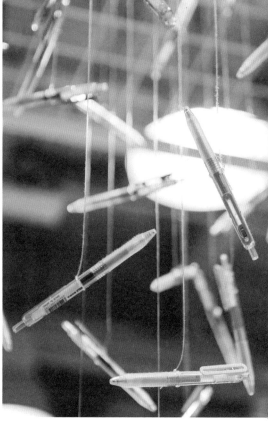

KI신서 8172
무인양품 문방구

1판 1쇄 인쇄	2019년 6월 14일
1판 1쇄 발행	2019년 6월 21일

지은이	GB 편집부
옮긴이	박제이
펴낸이	김영곤, 박선영
펴낸곳	(주)북이십일 21세기북스

콘텐츠개발3팀	문여울, 허지혜
기획	문여울
책임편집	박나래
디자인	오이뮤(OIMU)
해외기획팀	임세은, 이윤경, 장수연
출판영업팀	한충희, 김수현, 최명열, 윤승환
마케팅1팀	왕인정, 나은경, 김보희, 정유진, 박화인, 한경화
홍보기획팀장	이혜연
제작팀	이영민, 권경민

출판등록	2000년 5월 6일 제406-2003-061호
주소	(10881) 경기도 파주시 회동길 201(문발동)
대표전화	031-955-2100
팩스	031-955-2151
이메일	book21@book21.co.kr

(주)북이십일 경계를 허무는 콘텐츠 리더

21세기북스 채널에서 도서 정보와 다양한 영상자료, 이벤트를 만나세요!
페이스북 facebook.com/jiinpill21 포스트 post.naver.com/21c_editors
인스타그램 instagram.com/jiinpill21 홈페이지 www.book21.com
유튜브 www.youtube.com/book21pub

서울대 가지 않아도 들을 수 있는 명강의! <서가명강>
네이버 오디오클립, 팟빵, 팟캐스트에서 '서가명강'을 검색해보세요!

ⓒ G. B. company 2018
ISBN 978-89-509-8129-7 14600
 978-89-509-8131-0(세트)